# 字体创意设计

新版高等院校
设计与艺术理论系列

编著：任小红

广州美术学院
二零一九年教材资助项目

上海人民美术出版社

# 目录
# Contents

# 文字的编排

# 字体设计的应用领域

# 教学实践

# "字体创意设计"课程教学大纲

**课程名称：** 字体创意设计
**课程对象：** 设计专业本科生
**课程性质：** 专业基础课

## 一、教学目的和任务

通过本课程的学习，学生了解字体设计的基本概念和字体的基本功能，了解字体的发展历史及字体的类型，掌握字体绘写的基本方法与要求。本课程通过欣赏和领受中国传统书法之美，研究和借鉴西方字体设计之法，引导学生从不同的角度去思考和寻找文字的创意设计方法，解决文字造型问题；同时，引导学生尝试运用电脑、手机、电影、电视等新媒介进行文字设计，拓展文字与图形、文字与空间、文字与声音、文字与动画的关系。

## 二、教学原则和要求

在课程中，充分了解字体设计的基本概念和基本属性，了解方块字与拉丁字的特征，了解字体的绘写和字体设计的内涵；掌握汉字、拉丁字母的基本字体，掌握汉字、拉丁字母绘写的基本要求，掌握字体设计与书法艺术、字体设计与印刷体之间的区别与联系；同时，引导学生从当下的需求中寻找文字设计的原点，充分了解随着科技的不断发展，字体设计也在更新并扩大着它的应用范围，从而尝试在更加宽广的媒介空间中进行字体设计。

## 三、教学方法

欣赏—感悟—借鉴—创作。具体教学中，一方面让学生阅读和研习中国传统书法名帖名篇，从中感悟和领受汉字之美，挖掘字体设计的研究方向；另一方面，结合大量的拉丁字母设计案例来学习和借鉴西方现代的、系统的文字设计方法，并引导学生将这些方法运用到汉字的设计中来。

在具体教学中，采用多种形式和手段进行教学，包括理论讲授、课堂示范、个别辅导，开始以PPT文件进行教学，之后以课堂示范教学为主，课堂训练中进行个别指导。

## 四、教学设备及教具要求

幻灯，安装Windows / Mac操作系统及Photoshop、CorelDraw、PageMaker等应用软件的机房。

## 五、授课年限和学时安排

周学时：16

总学时：48（3周）

学　分：3

## 六、教学内容和时间安排

| 序号 | 单元 | 主要内容 | 教学要求 | 学时 |
|---|---|---|---|---|
| 1 | 感受文字 | ★观察、寻找及发现生活中的文字并记录 | 数码时代下，键盘输入逐渐取代了传统的书写方式，学生们对于文字及书写已然陌生，用眼睛去观察、寻找、发现生活中的文字，拍摄记录，使学生与文字产生亲近感并激发文字创作的热情。 | 4 |
| 2 | 概念 & 功能 | ★什么是字体？<br>★什么是字体设计？ | 厘清书法艺术、印刷体、创意字体的关系。 | 2 |
| 3 | 历史 & 演变 | ★拉丁字母的历史演变<br>★汉字的历史演变 | 掌握文字的历史演变与工艺、书写材料、传播方式之间的关系，各个时期的经典字体的特征及应用，当今字体设计的发展现状。 | 2 |
| 4 | 基本认知 | ★拉丁字母的基本构造<br>★汉字的基本构造 | 掌握字体相关的专业术语，加深对拉丁字母与汉字的字形特征、笔画和结构的了解。 | 4 |
| 5 | 字体创造 | ★印刷字体设计<br>★创意字体设计 | 学习与了解文字的结构、笔画、比例、空间、节奏、风格，掌握字体设计的基本原则及设计方法，培养学生的文字造型及审美能力。 | 28 |
| 6 | 文字的编排 | ★字体的选择及版面的编排 | 学习选择及使用不同字体来进行版面编排。 | 4 |
| 7 | 字体设计在平面设计中的应用 | ★案例欣赏与分析 | 字体设计在包装、海报、标志、广告、书籍装帧、产品、空间、网络及影视中的应用。 | 4 |

## 七、课堂作业

从传统文化或现实生活中寻找文字设计的创想原点，用图片或影像记录创想过程；创作执行回归到平面，最终形成一套具有独特面貌的文字。

## 八、教学质量标准

按规定的数量、要求完成作业。学生的作品有自己独特的面貌和风格，并体现出学生对文字设计独立的视角和思考。

## 九、考试安排和评分方法

1. 考核形式：平时成绩与作品评分相结合。
2. 平时成绩占 30%（主要考察学习态度、课堂发言、讨论、快题训练等方面），作品评分占70%。

## 十、参考书目

［英］大卫·哈里斯.西文书法的艺术[M].应宁，厉致谦，译.天津：百花文艺出版社，2016.

［英］路易斯·布莱克威尔.西方字体设计一百年[M].许捷，译.上海：上海人民美术出版社，2005.

［日］小林章.西文字体：字体的背景知识和使用方法[M].刘庆，译.北京：中信出版社，2014.

［挪威］拉斯·缪勒，［德］维克托·马尔塞（Victor Malsy）.字体传奇：影响世界的Helvetica[M].李德庚，译.重庆：重庆大学出版社，2013.

［瑞典］林西莉.汉字王国[M].李之义，译.上海：生活·读书·新知三联书店出版社，2008.

周博.中国现代文字设计图史[M].北京：北京大学出版社，2018.

陈楠.格律设计——汉字艺术设计观[M].武汉：湖北美术出版社，2018.

左佐.治字百方[M].青岛：电子工业出版社，2016.

廖洁连.中国字体设计人：一字一生[M].香港：MCCM Creations，2009.

Timothy Saman. *Typography Workbook——A Real-World Guide to Using Type in Graphic Design*[M]. Rockport Publishers, 2006.

字体是对内容的另一种方式的阐释、体现和分享。

——罗伯特·布林赫斯特（Robert Bringhurst）

文字犹如空气一般无处不在地包围着我们的生活，以至于我们对它的存在早已习以为常。

文字，作为传达思想感情的媒介和记录语言的符号，前者以"音"的形式表达，后者以"形"的方式体现，"形""音""义"构成了文字的三要素。

意美以感心，音美以愉耳，形美以悦目。文字不仅在乎形，也在乎形所给予的优美感觉，这种追求美感的设计被称为字体设计。在平面设计领域中，文字不仅是一种传达信息的载体，还是一种有效的设计要素，发挥着将信息视觉化的重要作用。

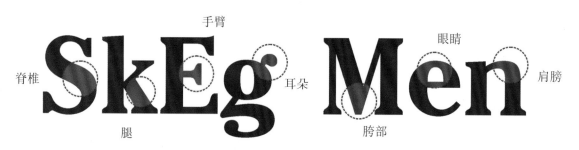

图 1-1　字体如人体，有其骨骼、肌肤、躯干及四肢等各个部件，每个部件都是字不可分割的部分。

用直白的话来说，字体，其实就是字的外在的"样子"。字体与人体的意思相仿，每个人都由骨骼、经脉、血肉、皮肤构成，从外部看，其肤色、发色、气色、身高、容貌形成人的"样子"，而"样子"又是传递一个人的精神、气质和性格等信息的载体。与之相仿的是文字由直线、斜线、弧线这些最基本元素构成，线条的肌理、构成方式、空间、比例、节奏等形成了文字的"样子"，每一种字体都与其他字体的"样子"不同，这种差异性，正是字体设计所关注的地方。

字体作为文字的外在形态，除去书写、传达和记录文化、文明信息的实用性外，人类在长期的应用和发展过程中，还赋予字体以审美的诉求。

文字由笔画和结体两方面的"艺术语言"构成，不论是古文字还是今文字，不论是西文还是汉字，不论有多么迥异的风格，都不能离开用笔和结体。若将文字做一番抽象化、形式化和图案化的解析，最终可以

Type
Times New Roman

Type
Optima

TYPE
Starstruck

Type
Brush Script

Type
Bodoni

Type
Castle

Type
Futura

TYPE
Akadylan collage

Type
Foikard

Type
Clarendon

Type
Gill Sans

Type
Rockwell

Type
Nokian

Type
Arial

Type
Century Old Style

Type
Univera LT Std 55

Type
Garamond

Type
Impact

Type
Caslon

Type
Goudy Text

Type
Helvetica

图 1-2 不同的字体，因其线条、比例、构成、空间的不同，彼此之间的"样子"有着非常大的差别：有的粗壮，有的纤细；有的柔软，有的坚硬；有的轻盈，有的笨重；有的平凡，有的醒目……

把笔画看作线条，把结体看作构成。在这一点上，全世界都是通行的。因此，字体设计的表达，可以通过笔画的"线"，也可以通过结构的"型"来完成。

## 书写体——透过纸笔书写的笔迹字

以手拿笔所写出的文字称为手写字，手写字又可以依据书写工具的不同，分为拿铅笔、钢笔、圆珠笔等写出的硬笔字以及拿毛笔写出的毛笔书法字。这就有了两个词汇："写字"和"写书法"。

在小学和中学里，"写字"是语文课程的一部分。将这个课程的目标概括起来，应该是以下几点，这些目标和活字字体设计其实有一些共通的部分：

a. 字要写得正确；

b. 字的形状要写得端正；

c. 写出来的文字要易于阅读。

到了初中或者高中，美术课程里面有了书法课。说到书法，其目标与语文课的"写字"就完全不同了：

a. 通过广泛的书法活动，培养对书写的兴趣爱好，并且丰富感性认识，提高书写能力，培养表达和鉴赏的基础能力；

b. 通过诸多的书法创作活动，培养对书写的兴趣爱好，并且提高感性认识，加深对书法文化传统的理解，培养富有个性的表达和鉴赏能力；

c. 通过诸多的书法创作活动，在培养一生对书法的兴趣爱好并且尊重书法文化和传统的态度的同时，磨练感性，培养富有个性的书法能力。

写字和书法二者都和活字字体设计有关系，从活字字体设计的基础性来考虑，应该对写字的训练目标进行深化。尤其是当下的年轻人，电脑、手机等移动电子设备的日常使用使写字的频次大大降低，因而无论是书写的兴趣，还是对字形的感受力都降低了，也因此，在字体设计课程中，需要加入并深化书写的基本训练。

## 前印刷时代的复制技艺——临写与摹写

在没有现代印刷的时代，碰到一本想要读的书，必须借过来一个字一个字地认真抄写。这可需要极大的耐心。现代看来，要抄这么多本书简直是不可想象，但在当时是司空见惯的事情。在中国在欧洲都是如此。在中世纪，无论是西方的《圣经》还是东方的《金刚经》，这些经典的早期传播都是由修道士或僧侣

来完成抄写的。后世出土的大量敦煌写经作品也证明了抄经的盛极一时，甚至在司汤达的小说《红与黑》中，主人公于连也是因为擅长拉丁字的书写而实现了阶级的跨越。

能抄写的不仅是经典和文章。在中国还有一种习惯，就是连书写风格也一起复制下来：临写和摹写是最常用的两种方法。所谓临写，就是对照着原本写。为了练习照着样本书写，还分三个学习阶段：单纯模仿形状的"形临"，能把样本的意境心髓抄下来的是"意临"，不看样本都能写的是"背临"。最忠实于原本的复制方法应该是摹写。《东观余论》中曾这么定义："摹，谓以薄纸覆古帖上随其细大而拓之，若摹画之摹，临与摹二者迥异，不可乱也。"意思就是在原本上覆盖一张薄纸，先用细笔勾勒出字的轮廓，然后用墨在轮廓内部涂满。"摹"类似于"拓"，比"临"还要更精确一些。通过这种技法的应用，轮廓得到逐渐修正，文字具有了公共性，可读性和可识别性都提高了。

## 木版印刷

一字一字地抄写，工作量很庞大，于是后来就出现了将文章全部刻在木制版块上印刷的方法，称为"木版印刷"。由于需要直接在木板上着墨，再用马棕印刷，因此必须刻镜像反转的文字。

木版印刷先由"画师"用墨在薄纸上写好文字和图案，这称为底稿；之后把底稿放在版木（樱花树、枫树、梨树、朴树、黄杨、梓树）上，有时还要上一点稀糨糊。底稿的图文当然都是反转的。之后就轮到雕刻师登场。雕刻时使用版木刀、三角刀、圆凿和平凿四种工具。雕完之后把剩下的原稿纸冲洗掉，再用雕刻刀淘一遍。为防止墨水晕开，印刷师先把纸用矾水处理过后贴在版木上，然后用马棕认真地在纸背进行刷擦。之后进行配页、切齐毛边等工序，加上封面最后装订成书。

虽然量产变得相对容易了，但雕刻版木依然要花费很多功夫。雕版印刷刚刚产生时，"画师"通常会选择当时比较知名的书家所书写的楷体，比如唐代楷书四大家——"欧体""柳体""颜体""赵体"——去雕刻，但是，要忠实地再现毛笔的运笔，需要花费很长时间，而且无法分工合作。在中国的宋代，工匠们钻研出了一些既容易雕刻又易于阅读的字体，即横平竖直的宋体字。

另外，石版画、铜版画、孔版画等方法听起来更像是美术领域事情，但这些方法同样可以用来书写记录文章，也就是石版印刷、铜版印刷、孔版印刷。

图1-3 纂图互注杨子法言十卷。宋刻元修本。行二十一字，小字双行二十五字，字体更偏楷体。

图1-4 杂阿含经卷第四。（刘宋）释求那跋陀罗译，北宋开宝七年（974年）刻开宝藏本。行十七字，小字双行同。字体已具宋体的范式。

## 印刷体——从金属活字、照相活字到数字化字体

书籍这样长篇的文章，同样的文字会重复出现，所以想把之前雕刻的东西拿来再利用，也是很自然的事情。于是就出现了把零碎的一个字一个字组合起来的做法，这样的每个零碎的字就叫活字。把活字摆在一起来做成版面就是活字版。

英语里面把活字称为 type，活字字体叫 typeface。活字中，最常用的是使用铅、锑、锡合金制造的，除此之外还有木活字（wooden type）、金属活字（metal type）、照片活字（photo type）、数码活字（digital type）等等。在中国甚至还有泥活字、磁活字，等等。

制作活字字体时，为了对应各种文章，需要事先将所有的文字设计出来。手写本，本身就是手写出来的，每个人有每个人所谓的笔迹，是有个性的。而刊本是将手写的东西经过雕刻以后样式化的，所以所谓个性在某种程度上受到限制。于是文字就以活字字体的方式逐渐规格化起来，也可以说是单纯化、合理化。

活字字体并不是从书写直接转化过来的，中途必须经过雕刻的工序，正是从书写到雕刻的转化导致了字体的样式化，然后再进行加工让它更为合理，增加易认性和可读性。易认性是指是否能容易分辨出与其他文字的差异，因为单纯手写的话是很容易认错的。易读性是指是否容易阅读，排成文章之后是否会给读者视觉造成负担。品质良好的活字字体讲究文字大小的一致性，文字在结构上也务必重心平稳，就算文字缩小到小尺寸，还是能让人可以轻松阅读，眼睛不会感到吃力。

活字字体必须依照存储媒体的变化而重新设计制作，从金属活字、照片活字到数码活字，活字字体的承载方式和构造与时代一起变化着，但是优秀的活字字体却是无比长寿的。

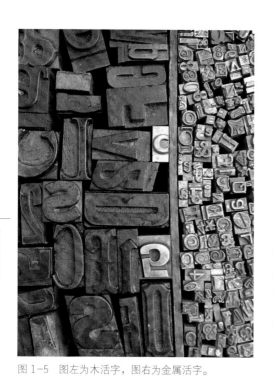

图 1-5　图左为木活字，图右为金属活字。

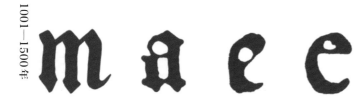

Sumerian cuneiform 3000BC        Egyptian hieroglyph 2500BC        Phoenician 1500BC        Greek 500BC

字体创意设计

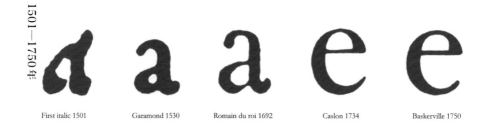

Black letter 14th C        First printed type 1455        First printed roman 1470        Bembo 1495

First italic 1501        Garamond 1530        Romain du roi 1692        Caslon 1734        Baskerville 1750

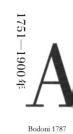

Bodoni 1787

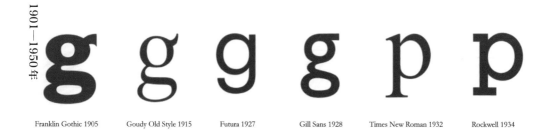

Franklin Gothic 1905        Goudy Old Style 1915        Futura 1927        Gill Sans 1928        Times New Roman 1932        Rockwell 1934

图 2-1    拉丁字体的历史演变表

B

V e a

Etruscan 400BC

Roman AD114　　Half uncials 8th C　　Carolingian minuscule 9th C

A A D e C

First sans serif 1816　　Clarendon 1845　　Display type 19th C　　Revival type 1890s　　Century 1895

1951年以来

G G G G a s

Univers 1957　　Helvetica 1958　　Optima 1958　　Frutiger 1976　　Bitmap type 1980s　　Emigre 1990s

## 第一节 拉丁字体的历史演变

文字是人类生产与实践的产物，是随着人类文明的发展而逐步成熟的。进行文字设计，必须对它的历史和演变有个大概的了解。

拉丁字母起源于图画，它的祖先是楔形文字。公元前3000年前，古埃及的西奈半岛产生了每个单词有一个图画的象形文字，腓尼基人将这种不方便书写的图画文字慢慢演变成初具字母形态的文字。之后，希腊人补充了元音字母，并且规范了从左向右的书写体例。最后，罗马字母继承了希腊字母的一个变种，并把它发展成今天的拉丁字母，从这里拉丁字母历史翻开了有现实意义的第一页。

图 2-2　最早的罗马文字是出现在石碑上的刻印文字，约产生于公元 1 世纪。由于凿子在石头上很难雕刻弧线，所以字母主要由直线构成，笔画的终端有短线，即我们现在所说的衬线。

## 一、最早的文字——楔形文字

公元前 3500 年左右，苏美尔人用削成三角形尖头的芦苇杆当笔，在潮湿的用黏土制作的泥板上写字，每一个笔画总是由粗到细，字形像木楔一样，所以它们被称为楔形文字。它是世界上最早的文字。楔形字原来是从上而下直行书写的，后来改为从左而右横行书写。由于人右手执笔，从左而右横写，楔形笔画的粗的一头在左，细的一头在右。

为了长久地保存泥板，需要把它晾干后再进行烧制。这种烧制的泥板文书不怕被虫蛀，也不会腐烂，经得起火烧。但美中不足的是，泥板很笨重，每块重约 1 千克，每看一块都要费力地搬来搬去。

最初，这种文字是图画文字，但是随着社会的发展，人们交往的增多，要表达的事物愈来愈复杂、抽象，原始的图形越来越不适应人们的需要。于是，苏美尔人对文字进行了改造：一方面是简化图形，往往用部分来代表整体；另一方面增加了符号的意义。比如"足"的符号除表示"足"外，还能表示"站立""行走"的意思；"犁"的符号除表示"犁"外，还可以表示"耕田"和"耕田的人"的意思。这样，象形文字就发展成表意文字，即符号意义不直接由图形表达，而是由图形引申出来。至于那些无法描绘的东西，则用任意指定的办法来表达。同时，苏美尔人还用它来表示声音，几个表意字合在一起就可以代表一个复杂的词或短语。

## 二、最早的图画文字——象形文字

约 5000 年前，古埃及人发明了一种图画文字，称为象形文字。这种字写起来既慢又很难看懂，于是埃及人从楔形文字中得到灵感，大约在 3400 年前，演化出一种写得较快，并且较易使用的字体。

象形文字由表意符号、表音符号和部首符号三种符号组成。表意符号是用图画来表示一些事物的概念或定义。但是表意符号都不能表示字的发音，因此古埃及人又发明了表音

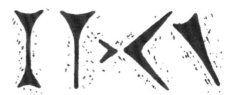

图 2-3　最早的文字——苏美尔楔形文字，公元前 3150 年，由一系列小的楔子形符号构成，这些楔子形符号是用一支芦苇杆在潮湿松软的泥板上刻画，然后放在太阳下或火炉旁烘烤而形成的。

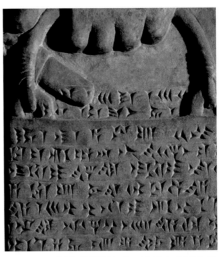

图 2-4　泥板上的楔形文字。这种文字写法简单，表达直观。

图 2-5　水平的楔形文字与长着鸟头、翅膀的人物构成十字，虽然时代久远，却相当有现代感。

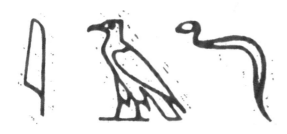

图 2-6 最早的图画文字——埃及象形文字，公元前 2500 年，我们今天所使用的平面符号起源于此。埃及人从楔形文字中得到灵感并发展出他们自己的书写方式。事实上，象形文字除了一些图画符号外，亦使用 24 个符号来代表特定的发音，从而建立了书写和发音之间的联系。

图 2-7 埃及象形文字主要由动物、人的身体部位、家常用品三类图画符号构成，可见，文字与人的生活息息相关。

图 2-8 古埃及时期的埃塞俄比亚王阿法塔古石碑是最早、最完整的编排设计体现。古埃及象形文字的正确读法可由左到右，也可由右到左、由上到下，基本上可由文中的人物或动物来判断，一般是从脸部所朝的方向开始。

图 2-9 象形文字是如此精致，以至于看上去像是点缀了器皿、动物、植物和人的小型风景画。这让我们在阅读的时候总是被带入一种情境，直观地感受到文字的内涵以及书写时的特定时空。所有的细节使书写变慢了。图中文字依次是地平线、小无花果树、莲花盛开或含苞欲放的池塘、莲花的茎叶、开花的芦苇、一堆玉米、一个深池、纸草、红色的枝条、星空、莲花、一颗星星与浅浅的弯月。

符号。表音符号也是一些图形，它共有 24 个子音，在这一基础上，又构成了大批的双子音和三子音。如嘴为单子音，发 "r" 的音；蛇为双子音，发 "d j" 音；系绳为三子音，发 "t s h" 音等。但这些发音都不只表示一种意思，为了有所区分，古埃及人又发明了部首符号。这种部首符号的作用主要是为了区分不同范畴的符号，类似于汉字中的部首偏旁。绝大多数的埃及文字都有部首符号。

## 三、最早的字母文字——腓尼基字

腓尼基是古代中东的一个民族，起源于今巴勒斯坦附近。腓尼基字母的产生并非偶然，而是实际需要的结果。腓尼基人忙于商业和航海业，记账、签署"文件"之类的事可不容忽视。但是，当时流行的象形文字和楔形文字无疑太费时了，腓尼基人只好割舍了旧写法的美观，从埃及象形文字中借得一点画儿，又从巴比伦文字里简化了一些楔形文字，如此，终于发明了简便的 22 个字母。这种字母的确是省时省力，在没有文字的地中海地区，腓尼基人的字母大获成功。随后，古希腊人又在腓尼基字母的基础上创造了希腊字母。在希腊字母的基础上，罗马及其周围地区拉丁人的拉丁字母形成了。如今，欧洲各国的拼音字母差不多都是从希腊字母和拉丁字母演变而来的。因此可以说，腓尼基字母文字是欧洲国家字母文字的始祖。

## 四、最早的有元音的文字——希腊字

希腊字母源于腓尼基字母。腓尼基字母只有辅音，从右向左写，希腊人增添了元音字母，因为希腊人的书写工具是蜡板，有时前一行从右向左写完后，顺势就从左向右写，变成所谓"耕地"式书写，后来逐渐演变成全部从左向右写。字母的方向也颠倒了。在现代，希腊字母已经超越了希腊民族的局限，而成为国际性的符号。

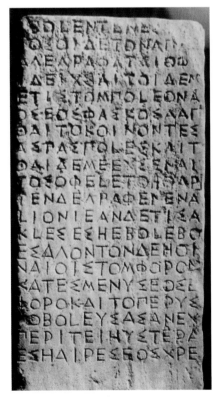

图 2-10　腓尼基文字，公元前 1500 年，被认为是最早的表音文字。图中的符号为 k、l、m、n。

图 2-11　图中的文字是早期希腊字母 k、l、m 和 n，和上图中的四个腓尼基字母相比，可以很清晰地体现腓尼基文字对早期希腊文字的影响。

图 2-12　古希腊石刻

## 五、最早拥有完整大写字母的文字——罗马字

公元 1 世纪，罗马人改变了直线形的希腊字体，采用了拉丁人的风格明快、带夸张圆形的 23 个字母。最后，古罗马帝国为了控制欧洲，强化语言文字沟通形式趋一，也为了适应欧洲各民族的语言需要，由 I 派生出 J，由 V 派生出 U 和 W，遂完成了 26 个拉丁字母，形成了完整的拉丁文字系统。

罗马字母时代最重要的一件事，是公元 1 到 2 世纪与古罗马建筑同时产生的，在凯旋门、胜利柱和出土石碑上的严正典雅、匀称美观和完全成熟了的罗马大写体。文艺复兴时期的艺术家们称赞它是理想的古典形式，并把它作为学习古典大写字母的范体。它的特征是字脚的形状与纪念柱的柱头相似，与柱身十分和谐，字母的宽窄比例适当美观，构成了罗马大写体完美的整体。

## 六、最早出现小写字母的文字——安色尔字

早期的拉丁字母体系中是不存在小写字母的，安色尔字体和小安色尔字体是小写字母形成过程中出现的过渡字体。安色尔字体是公元 4 世纪发明的一种写在羊皮纸上的书法字体，属大写抄录本，以简单圆润的笔画为其特色，公元 5 至 7 世纪广泛运用于欧洲的手抄本中。其字体形式与罗马大写字体有联系，但它把罗马大写字体中许多尖角变圆了。为了便于抄本的快写，需要笔画简单且又能易于分辨的字母，所以尽量使字母的上下延伸，比如 b、d 和 p 的竖画，以增加辨识性，于是诞生了小写字母。

图 2-13　古罗马石刻。有研究表明，罗马大写字母在比例、形态特征上与同时期建筑的形态特征有着某种契合，体现出当时的罗马人的审美。

图 2-14　安色尔字体，运用扁平羽毛笔绘制的手写本书籍，首次出现小写字母，起头 b、d 和 p 的竖画扩展到了上浮空间和下沉空间。

Sepnmushicnobisads
beresaeosuaesanam

## 第二节 拉丁字体的基本构造

### 一、基本构造

世界上浩如烟海的音乐作品都是由最基本的七个音符构成的，而对于设计师来说，26 个字母是其作品的最基本的构成，犹如七个音符之于音乐家。

一位音乐家可以无限使用最基本的七个音符，同样地，一个设计师使用 26 个字母也可以抵达无极限的设计境界。选择简明或简洁性通常是值得赞许的，因为设计师的目标是使用文字来传输信息。但是，信息传递的不仅仅是语言本身的含义，信息也是文字传输其含义的途径，这种途径是指感知的节奏、作者的意图以及视觉形式所形成的意象。

音乐家可以根据每个音符的音高变化来形成不同的调式，根据音符的长短变化形成不同的节奏，根据不同音符的合成形成不同的和声。设计师则可以根据字母笔画的粗细、笔画的质感、笔画和笔画之间的空间所形成的不同形状，形成一堆线条的疏密，形成不同的灰度和明度。

构成文字的唯一要素是线条。我们可以把文字理解为"线条的系统"，每一个字母都由最基本的横线、竖线、斜线和弧线构成。

字母表上的 26 个字母是相互内在关联的，形成一个紧密的编码系统，这个系统由线条及线条所构筑的空间构成。拉丁字母的形一直在发展，笔画的特殊比例、粗细的对比等书写的细节也在不断发生着变化，但是字母最本质的结构和骨架却一直保持了 2000 多年未变。

#### 1. 大写字母

这是最古老的字母形式，最简单的图形。大约在公元 1 至 2 世纪，罗马帝国征服欧洲大部分和中东地区后，形成了第一种文字标准，继承了希腊人和腓尼基人的遗产。其中每一个最小的笔画，都尽可能地与其他的笔画不同。有些字母，如 E、F、H、I、J、L、T，从视觉上它们是相关的、相似的，

图 2-15　大写字母的基本笔画，显示出字母最简单的形式。

EFHIJKT
AKMNVWXYZ
CDOPSUQ
BGR

图 2-16　Times New Roman，罗马体的现代原型，由于其结构特点，字母有群落关系，彼此关联。

# TYPOGRAPHY
# Typography

图 2-17　每个拉丁字母都有两种书写形式：大写和小写，大写字母给人以比小写字母更古老、更正式、更官方的感受，小写字母在字形上更富于变化。这些外形的不同使小写字母比大写字母更容易辨识，相同的单词，用大写字母拼写时词所占的空间更大，这是由于其高度和宽度上的一致性，字母与字母之间需要有更大的空间，以便识别。

都只有横与竖，但由于横画和竖画的数量和组合方式不同，我们可以从视觉上区别它们的不同。

M、N、V、W、X、Y、Z 由斜线、横、竖构成；

C、D、O、P、S、Q、U 由弧线、直线构成；

B、G、R 由弧线、直线、斜线构成。

### 2. 小写字母

到 7 至 9 世纪时，大写字母与手写体逐渐融合形成小写字母，并得以发展。与大写字母相比，小写字母更多地使用圆弧形笔画，外形更复杂、更富于变化，这些外形的不同使它们比大写字母更容易辨识，具有更强的特征性和区隔性。

## 二、基本术语表

字体设计是专深的领域，包含了大量的专业术语。"尽管每一种术语都有确定的含义，但一些定义在经过一段时期

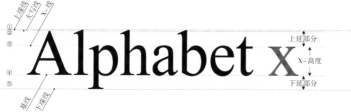

**认识辅助线**

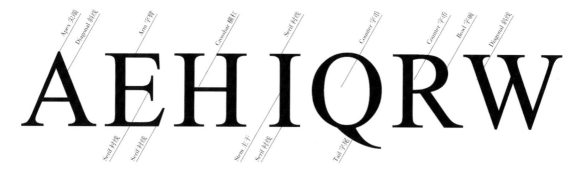

**基本术语**

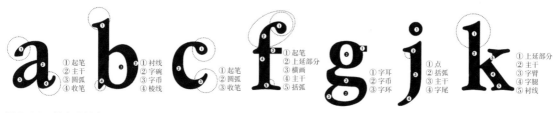

图 2-18 基本术语表

The x-height of a
typeface plays a key
role in its
legibility. For
example, this is 15pt
Helvetica.

The x-height of a
typeface plays a key
role in its legibility.
For example, this is
15pt Impact.

The x-height of a
typeface plays a key
role in its legibility. For
example, this is 15pt
Garamond.

图 2-19：相同磅值下，x-高度大的字体看上去比较大，反之较小。如图，同样是 15 磅的字，x-高度小的 Garamond 字体，看上去比较小，而 x-高度大的 Impact 字体，看上去比较大。x-高度会影响文字的易读性，但也并非 x-高度越大，越有益阅读。x-高度比较大，就意味着字母的上笔画和下笔画的空间小了。这种情况下，有上延和下延部分的字母，譬如 Y、Q、P、B、D、H 变得不易识别。所以在三种字体中，x-高度比例适中的 Helvetica 字体的阅读性最好。

之后被曲解或被通常用法改变了——这会导致混淆。" 再加上翻译时所产生的一些分歧，这种混乱情况会加剧。介绍、界定这些最常使用的术语，认识并掌握它们，将有助于大家更好地理解这本书及字体设计方面的其他文献，加深对字体设计的认识，同时也有助于大家今后与客户、设计师之间进行讨论和交流。

### 1. x-高度

小写字母 x 的高度，即字体的 x-高度。

x-高度是字体的一个相对标准尺寸。相同磅值下，字体与字体之间的 x-高度各不相同，这种差异会产生不同的视觉效果。另外，x-高度也是影响字体易读性的重要指标。

图 2-20 一种字体，如果它是有衬线体，那么其衬线的特征是它最具代表性的特征，也是最容易与其他字体区分的地方。尖锐的衬线或厚钝的衬线，使文本的质地产生很不同的肌理感。

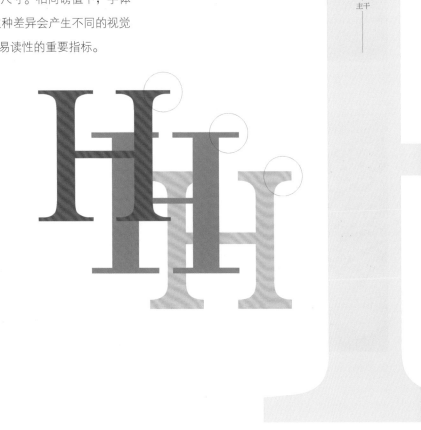

末端

括弧 衬线和主干之间的弧线连接部分。

主干

图 2-21 不同的衬线

## 2. Serif-衬线

衬线，是指在字的笔画开始及结束的地方出现的、用来装饰主干笔画的小短线。

在西方的文字体系中，字体分为两大类：Serif-衬线体和 Sans Serif-无衬线。衬线是有衬线体最具有特征的部分，主要体现在衬线与主干的比例、括弧的弧度两个方面。迄今为止，非常多风格的衬线形式已经出现了。

图 2-22　有着尖锐饰角的衬线

图 2-23　圆圆的、可爱的衬线

图 2-24　衬线与主干笔画同等粗细并垂直于主干笔画

图 2-25　夸张的衬线，使字的负形空间在中部形成一条白线，虽然不那么容易识读，但令人印象深刻。第 28 届 TDC 入围作品，设计者：［美］David Jonathan Ross

### 三、字体的家族

　　家庭有大有小。与此相通，对于字体来说，有大家庭的 Univers、Helvetica 和 Futura，也有只有两姐妹的 Brasilia 等可爱的字体家族。

　　字体的家族，就是为一个基本排字式样的所有变体而设计的字形范围。在家族中，各种变体既要有实用性，又具有独自的风格，除此之外还能保持住家族最核心的特征，并且同时将斜体、粗体、扁体等所有变体都配合得很协调。这需要很周密的计划才能成功。

　　家族中，各种变体主要以字体的磅值、斜度和字幅来划分。

#### 1. 磅值（字重）

　　磅值是指字体的排字重量，即字重。这是一个来源于早期金属活字时期的概念，是衡量一个文字的重要标尺。早期金属活字的磅值会影响到成本、印刷质量以及排版工人的工作强度。它与两个视觉参数相关：笔画的宽度与高度。它们之间的比例关系决定了字的重量，反映到视觉上，就是字体笔画粗细的等级。大写字母 I 的宽度等于其高度的 1/7，被称为正常体。一个字体家族以重量来划分可分为 Light-细体、Book-书体、Regular-正常体、Medium-中等线体、Bold-粗体、Demibold-次粗、Black-加黑、Heavy 粗黑体、Extra-特级。

　　美国人习惯于用"磅"作为文字大小的计量单位，而中国人习惯于用字号作为文字大小的计量单位。英文字体"磅"（Point）和中文字号的关系，以正文经常使用的 9 磅为例，初号 =42 磅 =14.82 毫米，小五 =9 磅 =3.18 毫米，小六 =6.5 磅 =2.29 毫米（指从字母笔画的最顶端到字母笔画的最底端）。另外，1 英寸等于 72 磅。

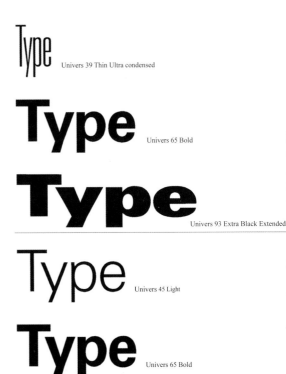

图 2-27　Univers 字体家族中的不同字重等级

图 2-26　字重与笔画粗细的关系

# AA GG MM

图 2-28　正体与斜体

Incarnation

*Verrazzano*

**Somerville**

***Brightman***

**Silverman**

***Jørgenson***

**Applegate**

***Sandwich***

图 2-29　斜体字能够引起注意，在文本中使用斜体字，意味着强调。向右倾斜的字还能够引导阅读者的视线，但应该把握倾斜的角度，过度的倾斜会影响阅读的速度。

Regular 正常体

# A G M

Condensed 压缩体

# AGM

图 2-30　正常体和压缩体的字幅宽度对比

## 2. 斜度

斜度，指字与基线的关系。当一个字母的中心轴线与基线垂直，我们称之为正体（Roman）；如果是倾斜的，我们称之为斜体（Italic），通常斜度小于 12° 到 15°。斜体字最早出现于文艺复兴时期，是当时的学者为了寻求一种比正体字更富有生机的字体的尝试。斜体所体现出来的书法风格，是连写和在衬线上书写的缘故。在一篇文章中，斜体字总会跳脱出来，起到强调的作用。通常有 Italic- 斜体、Oblique-倾斜罗马体、Roman- 罗马体、Reverse Italic- 反斜体。

## 3. 字幅

字母的宽度为字幅，字幅的宽度通常与其高度紧密相关。以大写字母 M 为参照，当 M 的宽与高看上去相等时，我们称之为正常体；比正常体窄的，我们称之为压缩体（Condensed）；比正常体宽的，我们称之为扩展体（Experded）。

理解家族的概念对设计师来说是相当重要的。因为设计师通过对不同变体的选择使用，可以使文字之间的关系更加协调。初学设计的人，通常会在电脑上随意压扁、拉伸字体，这种再创作会扭曲字体的造型，会降低版面甚至整个设计的水准。这种非常业余的做法被列为 Top 10 Type Crimes 的第三名，可见这是多么严重而又常见的错误使用字体的方法。解决办法是：选取一个包含你需要的所有磅数和变化样式的字体家族，必要时甚至可以包括压缩和扩展版本的字体。

## 四、字体的风格

风格是个宽泛的概念，通常包含了字体的许多方面。首先，基于字形特征，我们可以把所有的字体分为衬线体和无衬线体两大类；其次，风格与字体产生的历史及其基于这种历史背景而产生的视觉感受相关；最重要的是，风格即设计师赋予文字最重要的差异性，是一种字体与其他字体相区别的重要特征。

不同风格的字体可以唤起人们不同的情感反应，在设计中，对于字体风格的选择是基于理解具体设计意图后所做出

的判断。基本上，我们面临两个责任：首先，我们对读者所背负的责任是赋予阅读的愉悦给读者，而不是妨碍他们；其次，我们对我们所使用的字体也有责任，因为每一种字体在最初设计的时候都有其设计的意图，并非适用于任何情况。

1957 年，瑞士设计师 Adrian Frutiger 设计了 Univers 字体。Frutiger 觉得传统的字体家族的分类名称，例如黑体、半黑体等太过含糊且过时，于是开创了一套图表与编号系统，制定了 21 种变体的原则，并对它们之间的关系进行了说明，使用了精确的参考数字的方法来命名。每一种字体的名称由两个数字组成，第一个数字表示磅数，第二个数字表示字体的比例。例如中心的 Univers55，是标准的书体设定字体，纵轴表示磅数，横轴表示宽度，所有偶数编号是斜体。字体家族中的不同变体，虽然看上去各自不同，但字体的最基本特征依然保持。

大部分字体根据其应用可分为两大类：展示体和正文体。前者用于装饰和点缀，后者则用于阅读。选择字体时，要考虑清楚到底哪一类字体更符合设计的意图。图 2-32 上面三种字体代表了满足装饰目的的选择，图 2-33 中的三种字体代表了满足阅读目的的选择。（试想一下，如果一本长篇小说使用的是 Rosewood，或设计令人激动人心的系列广告时却使用了 Helvetica，那将会是怎样的结果？）同时，虽然同为正文字体，但 Helvetica、Centennial 广泛应用于印刷媒介，Verdana 则更针对于网络媒介。

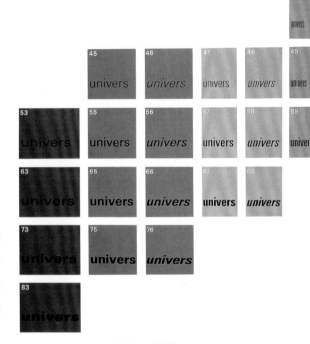

图 2-31　Univers 字体的 21 种变体

![ROSEWOOD]
![Brush Script]
![FILOSOFIA]

图 2-32　展示体

# Helvetica
# Centennial
# Verdana

图 2-33　正文体

　　字体的分类和说明，有助于对字体进行追踪。而且，这种分析过程让我们看到字形内部的结构，并有可能辨明新字体形式背后的指导方向和意义所在。

　　拉丁字母的分类并非易事。因为首先从传统上讲，对字体的分类是设计师自我参考的需求；其次，通过不断的演变，各种字体种类开始出现，从一个种类发展到另一个种类，结果产生了众多的字体。但是，要解释清楚它们之间的关系，并非单单通过按照历史顺序进行说明就能实现。

　　结合字体产生、发展、演变的时间以及字形的特征，拉丁字母可分为Old Style（老式风格体）、Humanist（人文主义体）、Transitional（过渡字体）、Modern（现代体）、Slab Serif（粗衬线体）、Sans Serif（无衬线体）、Display（展示体）。

## 一、Old Style（老式风格体）

　　同人文主义体一样，老式风格体也受到早期手写体的强烈影响，但字形比人文主义体更清晰锐利，更精确讲究，这要归功于铸字工人日益娴熟的铸刻技术。

　　字符特征：

◆与人文主义体相比，粗细笔画之间的对比扩大；

◆弧形衬线，衬线轻；

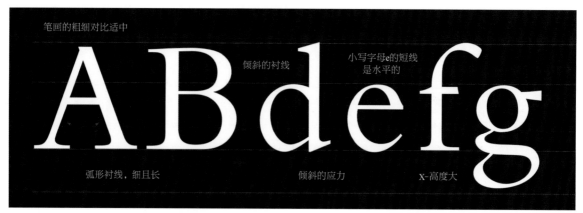

图 2-34　Old Style（老式风格体）的样式特征

◆与人文主义体相比，笔画细，字体轻；

◆小写字母"e"的横笔画是水平的；

◆字母之间间距变小；

◆大写字母的高度通常低于小写字母的上延部分。

代表字体：Bembo、Berling、Calisto、Caslon、Foundry Old Style、Garamond、Goudy Old Style、Janson、Palatino、Times New Roman 等经典字体。

使用指引：如果留心的话，你会发现在书籍、报纸、杂志等长篇幅阅读的领域，最经常使用的内文字体大部分来自于老式风格体，包括 Bembo、Caslon、Ehrhardt、Garamond、Goudy Old Style、Palatino、Perpetua、Plantin、Times New Roman。这应该归功于老式风格体非常良好的易读性，因为：第一，字重适度（看上去不粗不细）；第二，笔画的粗细对比适度（看上去很匀质）；第三，笔画和空白之间的对比适度（阅读流畅舒适，不易造成停顿）；第四，每一个字母都具有非常易于认知的形态。

### 1. Times New Roman

Times New Roman，迄今为止在商业上最为成功的内文字体。1932 年，它由英国字体设计师、文字史学家斯坦尼·莫瑞森（Stanley Morison）为伦敦《泰晤士报》（The Times）设计，作为其内文字体。莫瑞森把 Plantin 作为新字体的参照字体，在其基础上压缩了字母的上延和下延部分，扩大了 x-高度，使弧形的衬线更短、更锐利。他保留了老式风格体通常所具有的斜的应力、倾斜的衬线，最重要的是莫瑞森强调新字体的无风格化。因此，Times New Roman 成为最具适用性的字体、内文字体的首选。

### 2. Garamond

Garamond 是老式衬线体的代表字体。这种字体源于法国的一位铅字铸造师克劳德·加拉蒙德（Claude Garamond）。在 16 世纪 50 年代，Garamond 开始流行。Garamond 的字形具有流动性和一致性，其阅读性非常高。由于它适用于大量而长时间的阅读，数百年来西方文学著作常常选择这个字体作为内文字体。其最富特征的是小写字母"a"的小钩和小写字母"e"的小孔。高字母和顶端衬线有长斜面。

Garamond 的现代电子版本 Adobe Garamond 也成为苹果电脑里最早的官方字体之一。

图 2-35　美国《时代周刊》和报纸使用的 Times New Roman 字体是对古罗马体的复刻。

## Garamond

ABCDEFGHIGKLMNOPQRSTUVWXYZ
abcdefghijklmnopqrstuvwxyz
1234567890

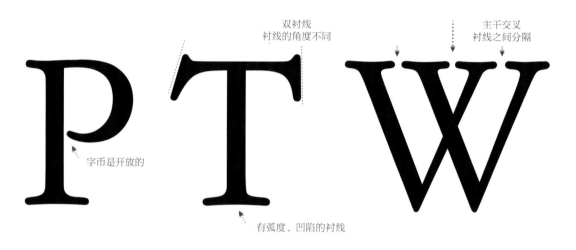

双衬线
衬线的角度不同

主干交叉
衬线之间分隔

字币是开放的

有弧度、凹陷的衬线

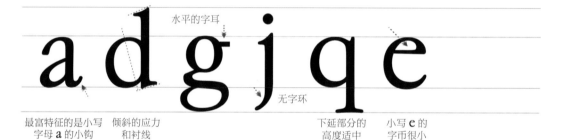

水平的字耳

无字环

最富特征的是小写　　倾斜的应力　　　　下延部分的　　小写 e 的
字母 a 的小钩　　　　和衬线　　　　　　　高度适中　　字币很小

图 2-36　Garamond 字体的字形特征分析

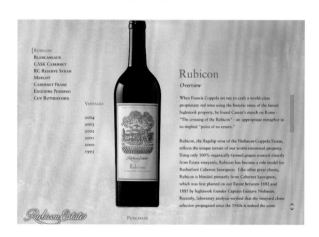

图 2-37　Garamond 演绎出许多优美的字体，1964
年出现的 Sabon 是其中最流行的一种。高级餐厅
的菜单和高档红酒的酒标上都常用到这个古典而
优雅的字体。《教父》导演科波拉在 Napa 有个漂
亮的葡萄酒庄 Niebaum-Coppola，它的网页（ http://
www.niebaum-coppola.com ）可说是 Sabon 这个字
体最好的使用范例了。

字体创意设计

## 二、Humanist（人文主义体）

　　人文主义体出现在 1455 年德国古腾堡的金属活字发明之后不久。之所以被称为人文主义体，是因为这是一种从 15 世纪意大利手写体的人本主义精神上汲取灵感而诞生的字体。其后，人文主义体一直没有发展，直到 19 世纪末威廉·莫里斯（William Morris）及其英国私人出版运动的风行才使之得以复苏。

　　最早的人文主义体是对早期意大利手写体缺乏创新的拷贝，是铸字工人用鹅毛笔对其字形、笔画的再创造，由于使用的是扁平的笔头，所以字形更宽，具有斜的应力。

　　人文主义体中，被认为最好的字体是 1470 年由尼古拉斯·简森（Nicholas Jenson）设计的字体。1891 年，威廉·莫里斯设计 Golden 字体时就是以尼古拉斯·简森的字体作为参照字体，他加粗了简森的字体，使字形看上去更有怀旧感，更有中古风格。

　　字符特征：

◆粗细笔画之间的对比小；

◆斜的应力；

◆小写字母"e"的横笔画有倾斜，比较明显的向左倾

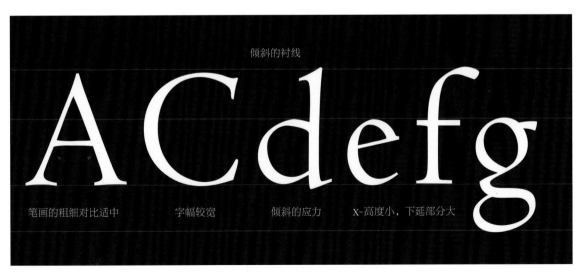

图 2-38　Humanist（人文主义体）的样式特征

NEWS FROM NOWHERE OR AN EPOCH OF REST. CHAPTER I. DISCUSSION AND BED.

P at the League, says a friend, there had been one night a brisk conversational discussion, as to what would happen on the Morrow of the Revolution, finally shading off into a vigorous statement by various friends, of their views on the future of the fully-developed new society.

AYS our friend: Considering the subject, the discussion was good-tempered; for those present, being used to public meetings & after-lecture debates, if they did not listen to each other's opinions, which could scarcely be expected of them, at all events did not always attempt to speak all together, as is the custom of people in ordinary polite society when conversing

图 2-39 1890 年，威廉·莫里斯创办 Kelmscott 出版社，并坚持使用他自己设计的 Golden 字体。为了能够与装饰首字母相匹配，正文字体粗重，负形很小，例如小写字母"e"的字币几乎填满了，从而导致了不易阅读。

斜的应力；

◆小写字母有倾斜的衬线；

◆大写字母与小写字母超出 x-高度的部分等齐；

◆衬线较粗且有较陡的倾斜度；

◆整套字体的字母宽度基本相同。

代表字体：ITC Berkeley Old Style、Centaur、Cloister、ITC Golden Type、Italian Old Style、Jenson Old Style、Jersey、Stempel Schneidler 等。

人文主义体具有如下特点：①字幅较宽不利于版面的节约；②看上去较粗重；③大写字母体例较大，显得突兀，干扰阅读；④受手写体传统的影响，其字形不那么严整，不适用于长篇幅文本。所以现如今，人本主义体很少被选择运用于报纸、书籍领域。

## 三、Transitional（过渡字体）

1692 年，在巴黎，设计师菲利普·格瑞迪（Phillipe Grandjean）设计出一种新的字体，这种新的字体的产生，源于对 200 多年来一直处于优势地位的老式风格字体的反叛，由于其显示了从早期老式风格体向 18 世纪晚期出现的现代体过渡的风格，因此被称为过渡字体。

18 世纪，过渡字体反映了当时的趋势——随着铜版雕刻工具的改进和纸张质量的提升，笔画和衬线更加纤细的字体能够被印制，同时，过渡字体也象征着从早期手写体风格的传统中完全脱离。

字符特征：

◆垂直或稍微倾斜的应力；

◆粗细笔画之间有更强烈的对比；

◆衬线是横线；

◆与老式风格体相比，字母宽度缩小。

代表字体：Apollo、Baskerville、Binny Old Style、Bookman、Candida、Century Schoolbook、Cheltenham、Clarion、Fournier、Pilgrim、ITC Stone Serif、Textype、Times

Europa、Versailles 等经典字体。

使用指引：大部分过渡字体都是内文字体的最佳选择。毫无疑问，最广为人知、最流行的当属 Baskerville 字体，它被公认为过渡字体的象征，不过，由于 Baskerville 的字母高和宽的比例几乎相等，呈圆形，所以字母与字母之间需要较大的空间，这对于需要节约版面的报纸来说，应该不算是一个合理的选择。

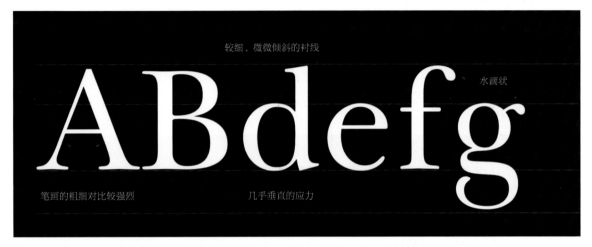

图 2-40　Transitional（过渡字体）的样式特征

## 四、Modern（现代体）

18 世纪法国大革命和启蒙运动以后，新兴资产阶级提倡希腊古典艺术和文艺复兴艺术，产生了古典主义的艺术风格。工整笔直的线条代替了圆弧形的字脚，法国的这种审美观点影响了整个欧洲。1784 年，法国人佛冈·迪多（Firmin Didot）设计了一种更加强调粗细线条强烈对比的字体，这也被认为是现代体的第一款字体。在意大利，享有"印刷之王"称号的波多尼（Giambattista Bodoni，1740—1813）的同名字体和 Didot 有同样强烈的粗细线条对比，但在易读性与和谐性上达到了更高的造诣，因此今天仍被各国重视和广泛地应用着。

现代体代表了 18 世纪晚期 19 世纪早期的字体设计发展，其特点是粗细明显。特别是每条竖线和水平无弧形衬线对比更加明显，反映出"现代风格"的面貌。它包括 Bell、Bodoni、Caledonia 等经典字体。

字符特征：

◆粗细对比强烈；

◆垂直的应力；

◆水平的、无弧形衬线，衬线极细；

◆字幅窄。

代表字体：Basilia Haas、Bell、Bodoni、Bulmer、Caledonia、ITC Century、Madison、Monotype Modern 7、Neo Didot、Primer、Scotch Roman、Walbaum、ITC Zapf Book 等经典字体。

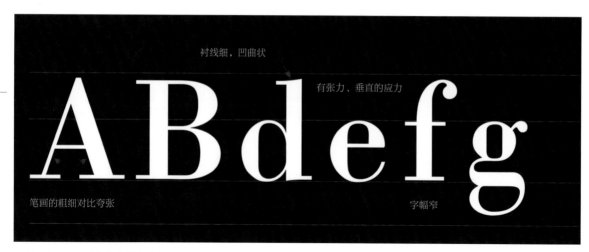

衬线细，凹曲状

有张力、垂直的应力

笔画的粗细对比夸张

字幅窄

2-41　Modern 现代体的样式特征

使用指引：大部分的现代体并不适合作为内文字体，尤其是粗细笔画对比强烈的字体，例如 Bodoni 和 Didot，因为它们需要更大的行间距来缓释垂直的应力。

波多尼被称为印刷之王，他是一位多产的字体设计师、伟大的雕刻师、为他的时代所承认的印刷匠。在 45 年的职业生涯中，他著书和进行字样设计，同时还担任着意大利帕尔马公爵出版社的发行印刷指导。他设计的字体被誉为现代主

**Bodoni**

ABCDEFGHIGKLMNOPQRSTUVWXYZ
abcdefghijklmnopqrstuvwxyz
1234567890

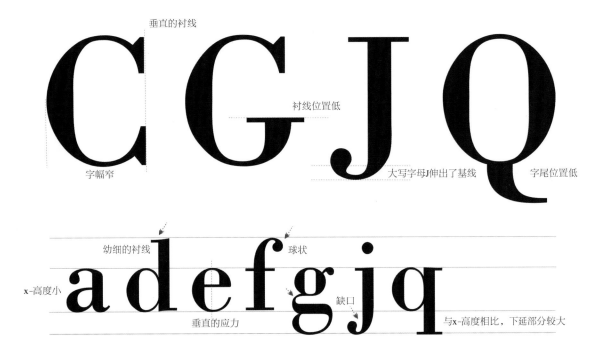

图 2-42　Bodoni 字体的字形特征分析

义风格最完美的体现。Bodoni 字形稍微细长，垂直线整齐，
衬线也很有规则，同时加强了字与字的连带关系，给人以浪
漫而优雅的感觉，用在标题和广告上更能增色不少。

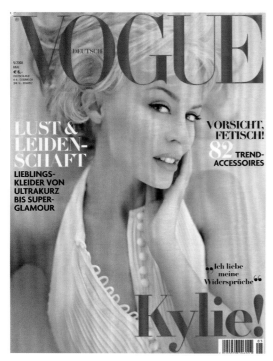

图 2-43 早期的 VOGUE 杂志刊名一直在衬线体、无衬线体、书法体和各种插画化、图案化字体间游移，直到 1955 年，杂志开始固定使用 Didot 体大写字母作为其刊名字体。一方面，这种剃刀般锐利、幼细的线条能唤起人们对服装裁剪、缝纫的联想，比如想象成高级女装精致的线脚、碎褶、立体裁剪或折叠的线条。另一方面，Didot 和 Bodoni 这类字体具有突出的实用功能：其粗细强烈对比的笔画，字母空间增大了，底图不会被遮盖太多，这种骨感的、纤巧的形式在图片表面创造出一种别有韵致的"透明装饰层"，仿佛是一层面纱，具有透明的质感。

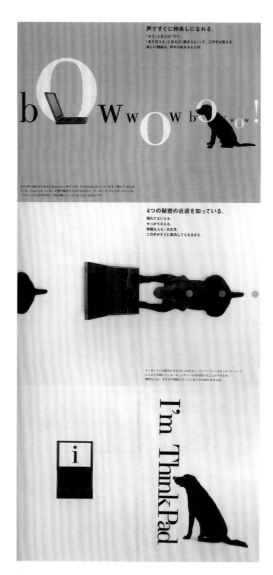

图 2-45

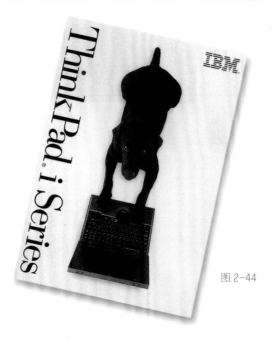

图 2-44

图 2-44、45　Thinkpad 笔记本广告。经久不衰的 Bodoni 体被誉为现代主义风格最完美的体现，其垂直的竖线、极细的衬线以及衬线上微妙的弧度，呈现出一种极其严谨、精湛的气质，与 Thinkpad 笔记本本身的调性一脉相承。

## 五、Slab Serif（粗衬线体）

　　从名字上就可以看出，这种字体是以厚重的衬线为特征的。1813年出现在英国的早期粗衬线体，是专门为广告、招聘传单等而设计的一种字体，其粗重的方形衬线、粗细一致的笔画、明晰的字形结构等特点，给予人们非常强烈的视觉印象，因此这些粗衬线体很快便大获成功，其流行一直持续到19世纪末。

　　19世纪二三十年代，一些几何风格的粗衬线体，包括Memphis（1929）、Beton（1931）以及Rockwell（1934）——这些字体被认为是无衬线体Futura的衬线版——出现了。与19世纪粗壮夸张的早期粗衬线体相比，这些字体更节制，更适合内文排版。

　　1845年，Clarendons字体由罗伯特·贝斯利（Robert Besley）设计而诞生。毫无疑问，Clarendons字体非常适合

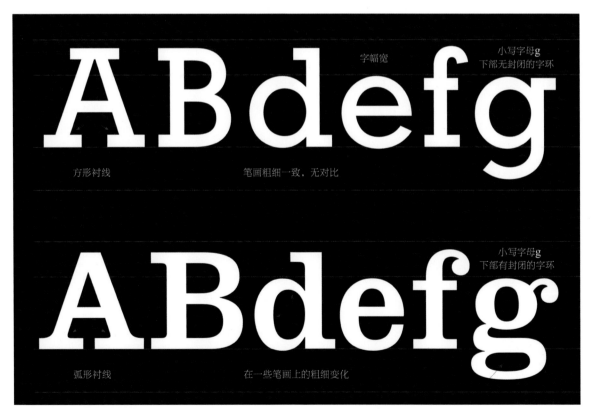

图2-46　Slab Serif（粗衬线体）的样式特征

作为内文字体，这是由于其较大的 x－高度而产生的较佳的易读性，以及由于其粗壮的衬线而产生的水平方向的视觉引力，使其适宜长时间的阅读。另外，它尤其适合于新闻报纸，因为其强健的字形能够很好地适应报纸的低水平印刷条件以及快速复制的要求。Clarendons 字体的流行一直持续到 20 世纪早期才渐渐衰退下来。

直到 20 世纪 50 年代，无衬线体的风行引发了新式粗衬线体的复苏。这次粗衬线体的复苏主要围绕 Clarendons 风格展开，有 Fortune（1955）和 New Clarendons（1960）。

大部分的粗衬线体只有一种字体，没有家族的其他字体，比如大部分粗衬线体都没有细体和斜体。但 Rockwell 的家族有细体、中等、粗体和特粗四种字体，有较多的选择，因此被广泛应用于海报、环境导视系统、广告和其他商业领域。

字形特征：

◆ 所有笔画粗细几乎一致；

◆ 衬线和主干粗细相当；

◆ 字母上延和下延部分较小，x－高度较大；

◆ 字母的宽度较宽；

◆ 除 Clarendons 外，绝大部分字体是无弧形方头衬线。

代表字体：A&S Gallatin、Aachen、ITC American Typewriter、Calvert、Clarendon、Courier Typewriter、Egyptian 505、Glypha、Helserif、Memphis、Rockwell、Stempel Schadow、Linotype Typewriter 等经典字体。

## 六、Sans Serif（无衬线体）

无衬线体是一种字母末端没有短线装饰线的字体，典型的无衬线字样没有开始或者结束的笔画。所有起承转合的笔画，看起来也都是一样粗细的。包括 Franklin Gothic、Frutiger、Futura、Gill Sans、Grotesque、Helvetica、Optima、Univers，这些字体都有着造型简朴、易于识别的特点，所以世界各国机场内的导视标识系统、奥运会、博览会等世界性展示会，以及一般的道路交通和大多数的饭店、百货公

司等公共场所所使用的导视标识系统，常常采用无衬线体。

无衬线体的发明似乎注定是一种为工业时代服务的中性字体。第一次对非饰线体的全面发展始于1916年爱德华·约翰斯顿（Edward Johnston）为伦敦地铁设计的字样。通过这个字样的设计，无衬线体开始为世人所认知，成为"代表时代的字体"。它很细，识读性很好，充满了平衡的元素。

无衬线体在一战后的德国扮演了全新而重要的角色。经过由艺术家设计的自由字样的阶段后，人们发现无衬线体似乎可以传达在建筑与设计领域中产生的那种新的现代艺术感觉。于是，无衬线体开始成为精确和客观的代名词。

1.Helvetica

Helvetica
ABCDEFGHIGKLMNOPQRSTUVWXYZ
abcdefghijklmnopqrstuvwxyz
1234567890

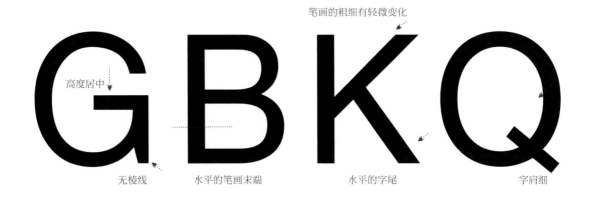

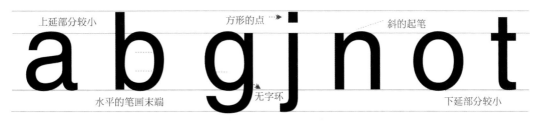

图 2-47 Helvetica 字体的字形特征分析

1957 年诞生的 Helvetica 是世界上最著名和最流行的字体之一，有人形容它是字体中的牛仔裤，可见它的普及性。最初它被称为 "Haas Grotesk"，是 1957 年由马克斯·米丁格尔（Max Miedinger）设计的一款字体，在 1960 年更名为 Helvetica。在 20 世纪六七十年代，它几乎成为瑞士平面设计运动的唯一字体。这场国际主义风格运动席卷全球，Helvetica 因此而广为人知。它干净、清晰的字形领导了一股清楚、易懂和快速的阅读潮流。它有着亲切自然的面貌，毫无出奇之处，甚至被批评者认为完全缺乏个性，然而也正因如此，它快速赢得了全世界的接受。经过多年的发展，Helvetica 已经成为一个包括各种不同磅值的、混乱而庞大的字体家族。1983 年，D.Stempel AG 和 Linotype 公司一起重新设计并数字化了 Helvetica，取名 "Neue Helvetica"，并建立了一个新的统一的字体家族。原有的 Helvetica 家族包含了 34 种不同的字体磅值，而 Neue Helvetica 家族有 51 种字体磅值。Helvetica 字体家族已经成为很多数字印刷机和操作系统中不可缺少的一部分，同时也深刻地成为我们视觉文化的指针。

Helvetica 的成功主要是因为它线条简洁，非常现代的风格，同时字体形状也给人十分稳定、牢靠的感觉，对企业和顾客来说，都十分有诉求感，所以很多大型公司，例如微软、松下、3M、宝马、汉莎航空、美联航，等等，都选择 Helvetica 作为其品牌 Logo 的字体。20 世纪 70 年代，当设计师 Massimo Vignelli 为纽约城地铁设计了标识系统和地图后，Helvetica 就几乎垄断了政府的所有部门。近来，更多公司也掀起了使用 Helvetica 的潮流，如 American Apparel、无印良品等。

图 2-48　2007 年是 Helvetica 诞生 50 周年。为了纪念这个无所不在，超越设计、广告、心理和传播等多个领域的字体，美国导演加利·哈斯特维特（Gary Hustwit）拍摄了独立纪录片 Helvetica。此片寻访了众多国际资深设计人士，深入探讨了这个字体所应用的场合、媒介，以及设计师们使用该字体背后的美学考虑。同时，纽约、东京、香港等地也举办了相关展览和活动。图为活动海报和现场

图2-49　展览邀请了全球50位设计师及艺术家为Helvetica设计海报。从1957年到2007年,每位设计者针对特定的一年来创作,大部分作品都与当年发生的重大历史事件有关

## 2. Futura

1928 年，由德国字体设计师、书籍设计师保罗·伦纳（Paul Renner）所设计的 Futura，是几何风格无衬线字体的杰出代表。它具有非常明显的几何结构，其字母 C、G、O 和 Q 接近正圆，看上去字幅宽且开口大，上延部分较大，但是其大写字母 J 和小写字母 i 外形接近，易混淆。因此，Futura 适用于较短而非较长篇幅的文本，在教育和儿童出版物领域尤其流行。

Futura

ABCDEFGHIGKLMNOPQRSTUVWXYZ
abcdefghijklmnopqrstuvwxyz
1234567890

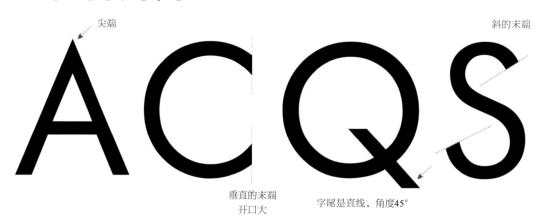

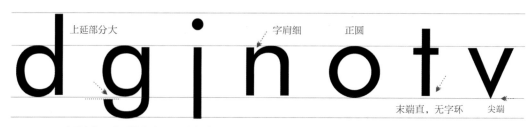

图 2-50　Futura 字体的字形特征分析

### 3. Gill Sans

像约翰斯顿的伦敦地铁字体一样，Gill Sans 刚开始也是作为导视标识用字，是埃里克·吉尔为其朋友的书店设计的门面用字体。为了补充店面外招牌的用字，蒙纳字体（Monotype）在一本小册子里制作了一些小字母，从而开发成为内文字体。Gill Sans 被认为是 20 世纪最杰出的无衬线体，有人把它称为英格兰的 Helvetica，无处不在，并且能有效地暗示时间和环境。平面设计师们内部有个笑话："问：如何做一个英国的战后设计？答：在英国赛车绿（British Racing Green）上使用 Gill Sans 即可。"作为英国众多机构（包括铁路系统、英格兰教堂、BBC 和企鹅出版社）偏爱的字体，Gill Sans 像米字旗和安全别针一样，已成为英国视觉文化传统的一部分。

## Gill Sans

ABCDEFGHIGKLMNOPQRSTUVWXYZ
abcdefghijklmnopqrstuvwxyz
1234567890

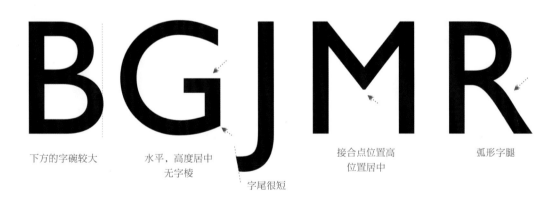

下方的字碗较大　　水平，高度居中　　　　　接合点位置高　　　弧形字腿
　　　　　　　　　无字棱　　　　　　　　位置居中
　　　　　　　　　　　　　　字尾很短

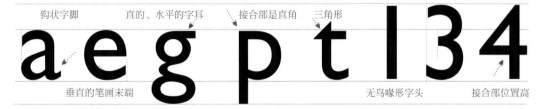

钩状字脚　　直的、水平的字耳　接合部是直角　三角形
垂直的笔画末端　　　　　　　　　　　无鸟喙形字头　接合部位置高

图 2-51　Gill Sans 字体的字形特征分析

### 4. Univers

1957，阿德里安·弗鲁提格（Adrian Frutiger）设计出了著名的 Univers 字体。其实 Univers 不是真正的无衬线体，因为它有强烈的线条变化，并融入了传统的书写习惯。Univers 字体的微妙笔画首先向衬线字体敞开了一种可能性，奥托·艾舍（Otl Aicher）认为衬线体和无衬线体的最根本的区别是书写方式。衬线体是手写而成的，而无衬线体是绘画而成的。Univers 的出世使得奥托·艾舍看到了一种新的可能性，但是奥托·艾舍认为 Univers 由于字母的间距以及字母自身比较宽（相比之下，Univers 是几种经典字体中字母本身和字母间的距离最大的），并不适合用于小说以及以文字为主的图书设计。因为大的间距会使眼睛浏览同样数量的文字移动的频率更多，这样会带来阅读上的疲劳。但由于 Univers 组合起来使用能给人稳固统一的感觉和自身的优雅，所以奥托·艾舍对于 Univers 字体非常地喜欢，他在他的经典作品——比如 1972 年慕尼黑奥运会的视觉系统设计上就采用了这套字体。

Univers

ABCDEFGHIGKLMNOPQRSTUVWXYZ
abcdefghijklmnopqrstuvwxyz
1234567890

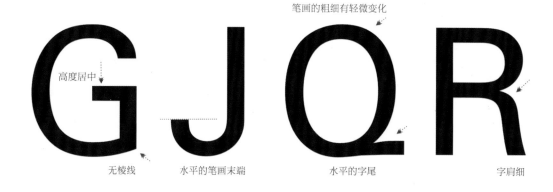

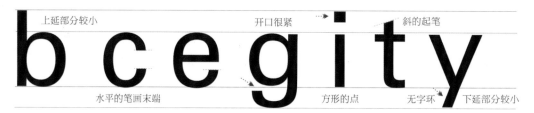

图 2-52　Univers 字体的字形特征分析

### 5. Optima

Optima 是 1958 年德国的字体设计大师赫尔曼·查普（Hermann Zapf）的作品。他开创了商业字体设计的新领域——Optima 成功地结合了衬线体和无衬线体的字形特征，介于衬线体和无衬线体之间。赫尔曼·查普自己称之为"无衬线的罗马体"。Optima 最显著的特征是：笔画在收尾处呈现出喇叭形，虽然没有衬线，但笔画在起笔和收笔之间的粗细变化使字体具有了罗马体的优雅。

Optima

ABCDEFGHIGKLMNOPQRSTUVWXYZ
abcdefghijklmnopqrstuvwxyz
1234567890

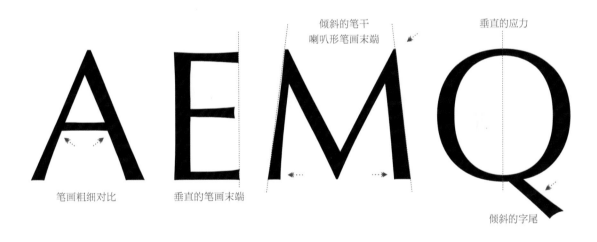

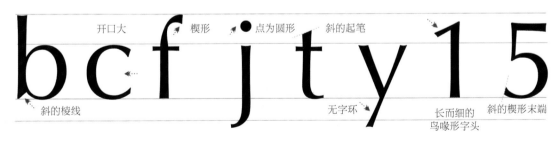

图 2-53　Optima 字体的字形特征分析

Black letter

Scripts

Hybrid serif

ABabcd

Uncials

ABCD

Seril and slab seril

ABabc

Decorative

ABCDEF

Special italics

ABabcde

Sans seril

ABabcd

Ornamental

ABCD

图 2-54 一些具有明显 Display 展示体特征的代表性字体

## 七、Display（展示体）

这是一个很宽泛的字体类别，这些字体往往有着特别的外观或者特性，比如 3D 字、阴影字、轮廓字、手写字、装饰字等多种面貌独特的字体。相比较于其他字体，使用展示体的目的只有一个——引起注意。它们往往能够更直接、更完全地传递情感，展示字体的表情可能是安静的，也可能是富有进攻性的；可能是时尚的，也可能是传统的；可能是快乐的，也可能是悲伤的；可能是年轻有活力的，也可能是苍老的……

图 2-55 最早的展示体出现于 19 世纪早期，这种字体的竖画相当粗壮，横画和衬线却非常幼细。所以当这种字体磅值比较小时，狭小的负形使文字难以辨识。然而，它用于标题时相当引人注目。

图 2-56 大写字母 D 的蔓草纹曲线及花卉装饰明显带有新艺术运动的风格特征，可见 20 世纪的新艺术运动对当时的文字样式有着明显的影响。

## 第四节 拉丁字体创造

### 一、字形与比例

#### 1. 字形

字形，是由构成字符的线及线所构成的空间来决定的。构成文字的线叫作笔画，即文字的正形。线条周围所形成的空白是文字的负形。每一种字体，由于笔画不同、负形不同，给人们带来的视觉感受也不同。一种超粗黑体不可能同时拥有很大的负形，黑体字的笔画越粗，其负形越小。因此，其字母之间的空间也越小。细体字的笔画越细，其负形越大。因此，其字母之间的空间也越大。

字体的设计，最重要的莫过于调整正形与负形两个黑白空间的和谐。黑不能离开白而独立存在，白也不能离开黑而独立存在。

两个字符之间白空间的大小，取决于字符内部白空间的大小。

图 2-57　两款字体小写字母 a 的字形比较。

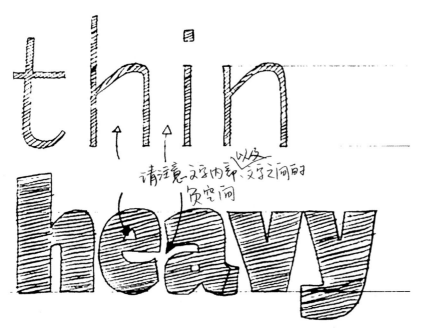

图 2-58　每一个文字都由正形和负形两部分构成。文字的正形即文字的笔画；文字的负形不仅指封闭的空间，也指笔画围合的开放空间。字的笔画越细，负形越大；字的笔画越粗，负形越小。

## 2. 比例

字体如人体。字体所显现出来的"高、矮、胖、瘦"等视觉感受是由三个比例来决定的：字符的宽与高之比、x-高度与字符高度之比、笔画的宽度与高度之比。确定这些比例至关重要，这些比例不仅影响字的"样子"，同时与字体的用途也紧密相关。比如说，如果你想设计一种节约版面的字体，那就不能给它设置极大的字宽。如果下延部分很短，字体看上去会很怪，或者更糟——阅读者可能根本无法发现它。但很短的下延部分也可能是一个聪明的决定：当它被用于特排字体或者标题字体的时候。对一个正文字体来说，上延部分最好是和大写高度一样（或者更高一些更棒），以获得良好的视觉效果。

字符的宽与高之比决定字符最初的"样子"。最容易识别的字体，其宽度与高度往往大致相等，比率接近1:1。

人以坐骨为分界线，分为上半身和下半身。字也同理，超出 x-高度以上的部分为上延部分，超出 x-高度以下的部分为下延部分。由于重心的问题，随着 x-高度与上延部分、下延部分的比例变化，字符的形状也随之产生变化。

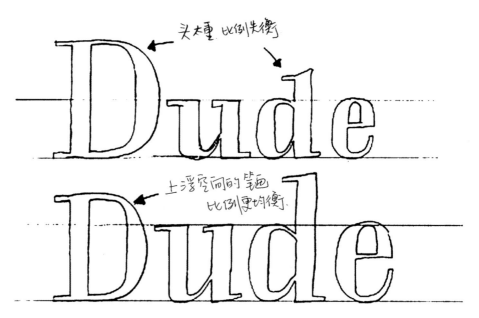

图 2-59　磅值相等的两个字体，x-高度大的字看上去会比较大，所以选择正文字体时应该避免选择 x-高度过小的字体。

笔画的宽度与高度之比决定了字体的负空间，因此决定了字的重量。

"黄金分割"，是一个广泛存在于自然界的神秘比例，它有着悠久的历史，广泛地存在于大千世界，例如雏菊花冠中的小花、向日葵果盘内的种子、蔷薇花的片片花瓣等。除了植物世界外，在动物世界甚至我们 人体本身中，黄金分割也是不断地出现。人四肢后肢与前肢的比、身高与肚脐到腿之间距离的比，甚至手指每一节骨头与后面一节骨头的比，都接近黄金比例数 1.618。另外，许多建筑也遵循着黄金分割的规律，包括金字塔的斜面三角形高与底面半边长之比、雅典神庙和巴黎圣母院的外观等，都利用黄金分割比给人以美的享受。

图 2-61　封面的字体，由于 x- 高度大、笔画粗壮，笔画之间的负空间变小，从而使文字形成块，整个封面构图饱满。设计者：［荷兰］Henri Lucas / Martijn Engelbregt

图 2-60　正形与负形之间的比例是影响文字易读性的重要因素。当正形与负形之间的比例适当时，文字最容易阅读。

图 2-62　NIKE 专卖店设计。专门为展示而设计的字体，字形接近正方形，缺省了字母内部的负空间，异常粗壮的主干笔画和衬线形成大的块面关系，很强烈。材料：真皮，烫金。

图 2-63　《纽约杂志》"特别推荐"专栏设计。标题的设计运用了超窄字体，狭长的比例、有序列的排列，使文字如建筑般矗立，而长长短短的信息则"攀附"其上。设计：迈克尔·贝鲁特。

黄金分割在自然界、人体及建筑中如此广泛地存在，因此成为人类潜意识中的审美标准。那么，黄金分割可以应用在字体设计中吗？黄金比例也许不能给你一个直接的答案，但至少它可以成为一个参照来帮助你做出选择。

## 二、空间与节奏

文字的节奏感比文字本身的形状更为重要。

对于文字来说，线条的排列构成决定了文字的节奏，这只说对了一半。更重要的是字母内部的空间、字母与字母之间的空间决定了文字的节奏。如果你能够为你的文本建立一种很好的节奏，你的字体就更易于阅读，并获得均衡的整体效果。从开始创建黑色形体的时候起，你就应该同时把白空间的设置考虑在内。当然，白空间和黑空间是相互依存的。白空间的改变也必然会影响黑空间的形态。从这个角度来看，我们不能说黑与白哪个更重要。

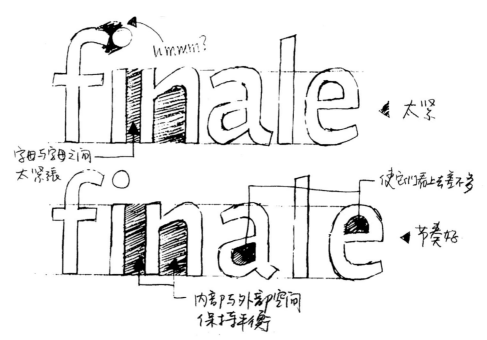

图2-64　字母 n 内部的白空间，以及 i 与 n 之间的白空间，两者之间必然会存在着某种关联（见图示）。在上面一行中，字母 n 内部的白空间要远大于 i 与 n 之间的白空间。在下面一行中，两者则要均衡得多，你也因而获得了更好的节奏，整个文本也更和谐。

一种间距很糟糕的字体，不管外形如何优美，一样难以阅读。相反地，一款外形稍欠的字体，如果有完美的间距调节，这种字体一样可以易于阅读。因此，定义字体的节奏，要比定义字体的外形更加重要。

同样地，小写 a 和 e 之间的内部空间也存在着这种关联，两个形状之间的关系非常紧密。这两个字符的内部白空间在视觉上应当是等大小的，这样你的字体才会有更好的节奏。

字距配对，是一种因视觉需要而做的技术处理。简单地说，在两个特定的字符连排的时候，你可以为它们单独指定与众不同的字符间距。这个间距可以不同于标准间距（前一个字符的右部安全空间 + 后一个字符的左部安全空间）。这个间距可以是正的，也可以是负的，你可以为某个字符配对设置更多或更少的空间。数字化的字库文件中可以实现这种字距配对。

**words words**

**words words**

**words words**

**words words**

图 2-66　左边的单词，字母之间的字距是相等的，然而看上去字母 o 和 r、d 和 s 之间距离近，字母 w 和 o、r 和 d 之间距离远，字距很不均匀。右边的单词进行了字距配对，调整了字母之间的距离，看上去字母与字母之间的距离是均等的，很舒服。所以字距配对时，要观察相邻两个字母的关系。

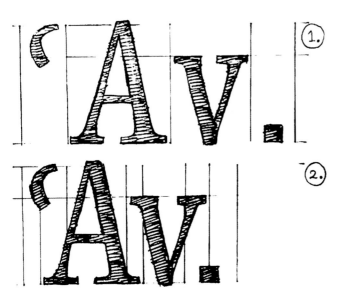

图 2-65　例如当一个大写 A 后面跟随一个小写 v 的时候，两个字符间就会出现巨大的白空间，这是普通的字符间距所无法解决的。如果改变它们的间距，它们和其他字母连排的时候就会挤成一团。这时候就需要字距配对来处理了（如图）。图中只出现了字距配对为负的例子——缩减空间。但你可以想象一个字距配对为正的例子：一个小写 f 后跟随一个括号，例如："f)"。这时候就需要加入更多的间距以避免两个字符重叠在一起。

### 三、文字的细节——关于视错觉

人们用眼睛来观察物体时，基于经验主义或周围的参照物，往往会形成错误的判断和感知，通常我们把这种现象称为视错觉。你会发现，很多时候量出来的数据和看见的并非一致。在文本阅读的尺度下，这些细微的不同甚至很难测量，几乎可以忽略不计，但是，由于这些差别而引起的阅读的"不舒适"，我们的眼睛相当敏感，不能不说，人的眼睛和大脑确实相当感性。

当我们把所有的字母排成一条线的时候会发现：看上去大小一致的每一个字母实际上的高度与宽度并非一模一样，也就是说当我们在设计一套字体时，为了让所有字符在视觉上均匀，不能采用同样的物理尺寸。与外形为方形的字母B、D、E、F、H相比，外形为圆形的字母C、G、O、Q、S、U的高度应该做相应的微调，而外形为三角形的字母A、M、N、V、W、Y，尖角部分也必须超出基线。这条规则不仅仅适用于矩形、三角形和圆形，对于任何图形来说，这都是一条最基本的定律。对于字体设计，亦然。

粗细相同的水平线和垂直线相比，尽管它们同等重量，但是，看上去水平线会显得重些。因为眼睛和大脑在中立的作用下会产生下沉感，为了使视觉更舒服，文字的横画总是会比其对应的竖画写得轻点儿、细点儿，这样看上去才更协调。

同样，由于弧线看上去比直线细，所以，在一套字体中，弧线应该写得比对应的横竖画粗些。

虽然很多优秀的字体确实与数学原理、测量、数据等科学方法相关，但是，数据最终只能产生数据，永远也产生不出设计。所以，一定要相信你的眼睛，你的眼睛比工具更重要，要遵从你的眼睛所犯的"错误"。

图 2-67　同样高度的三角形和矩形相比，三角形看上去会比矩形矮；同样高度的圆形和矩形相比，圆形看上去会比矩形小。所以，为了使矩形、三角形、圆形看上去大小一致，我们必须对不同的图形做出一些不同的处理。

**OX**

图 2-68　所有的矩形都是一样大的，圆形从左到右慢慢变大。第二个圆看上去小于矩形，但其实它们的高度是相同的。大部分字体的小写字母 o 都略高于它的 x–高度，高出多少要依据具体设计。如 Times New Roman 字体，其小写字母 o 高出小写字母 x 4%。

**888888**

图 2-69　如上图第三个 8，上部和下部的圆是一样大的，但看起来下部的圆显得小了，并非最佳比例。

**EEEEEE**

图 2-70　竖画看上去比横画细。上图第二个 E 竖画和横画的比例是 1:1，但给人感觉竖画细了。每种字体的横竖画比例都不同，如末尾的 Helvetica Bold，其字母 E 竖画比横画粗 20%。

**ioi**

图 2-71　弧线看上去比直线细。当弧线和直线一样粗细时，看上去弧线比直线细。如 Times New Roman，其弧线比竖线粗 20%，这样看上去它们的比例才是协调的。

**EOAV**

图 2-72　大写字母 E 看上去是简单结构，却显示出了细微的视觉上的校正。如 Futura，字母 E 的上部分空间比底部的空间小，就好像一个人的比例，下半身总比上半身长，看上去才舒服。圆形看上去有收缩感，所以绘制 O 形时，高度上要超过底线和顶线，使之看上去和正方形一样的大小。同样，当绘制 S、C、U、G 时，高度也应该超出上缘线和下缘线。斜的笔画结构也会有视觉的收缩感，因此要在高度上做相应的调整。A 的右边笔画看上去是平行线，其实是不同的，这样可以避免 A 的顶端形成太重的视觉灰度。

## 四、文字的色彩——语言的视觉质感

在中国画里，"墨"并不是只被看成一种黑色，所谓"墨分五色"，指的是在一幅水墨画里，即使只用单一的墨色，也可使画面产生色彩的变化，完美地表现物象。

其实，文字亦是如此。

由于构成文字的线条的长短、粗细、饰线的不同，线条的造型特点、线条与线条之间的榫合方式的不同，线条与线条之间形成的内部空间的不同，每一种字体都会产生不同的颜色。

而同一种字体的文字排列在一起，会形成比较均匀的视觉灰度，在均匀的灰度下，我们的阅读才能保持流畅，不被打断。

字母的笔画及其形成的空间决定了文本的颜色，也决定了视觉均质化的程度，在阅读中，读者所感受到的视觉愉悦恰恰与文本的色彩、文字的均质化程度紧密相关。

图 2-73　不同的字体，产生微妙的色彩层次。

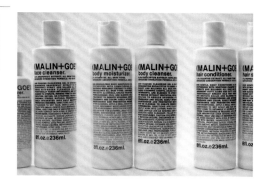

图 2-74　在 Helvetica 字体家族中选择四种粗细不同的变体，统一性当中产生非常微妙、自然、梦幻的渐变，完全体现了 Malin+Goetz 作为一个中性护肤品牌的特征。设计：2X4 工作室（纽约）。

图 2-75　笔画交汇处的比例。左边的字母 r 的主干和弧线交汇处形成比较大的黑色区间，这样的"黑色块"会降低文字的匀质度，形成阅读的停顿，右边第二个 r 为 Adrian Frutiger 的 Univers Black 字体。

图 2-76　字母 V 两条斜线的重叠处形成较大面积的黑，而白色的负形空间不充分。

图 2-77　解决方案为斜线的内外侧并非一直保持平行，让斜线的内侧变细，使交汇处不致于形成太大的黑色区域，让斜线之间的白色空间变大。那白色空间要变到多大是适当的呢？这要依据具体情况，通常，文字在变小使用的时候，负空间相对要变大些为好。

## 五、易读性与可识别性

对于初学者来说，易读性与可识别性的概念特别容易混淆，很多人以为这两个词汇表述的是同一个含义，其实不然。

可识别性是衡量一种字体是否易于和其他字体区分的指标。在一堆字体当中，可以迅速辨认出来的字体具有较高的识别度。优秀的字体具备十分明显的形态特征，易于与其他字体区分。很难从其他字体中区别出来的字体，说明它的可识别性较低。本质上来说，可识别性是字体设计的目的所在。文字的可识别性与文字的外形、比例和风格相关。

易读性是一种标准，用来判断字、短语、句子和篇章是否能够被顺利地、快速地读下去。字的易读性与识别性相关，但也取决于如何使用字体，它通常和版面的编排设计密切相关。文字的易读性与文字的大小、空间和排列相关。

### 案例：Clearview 字体

近年来，针对路标和路牌用途改良的新字体 Clearview 取得美国联邦政府许可，在美加两国的一些地区（包括得克萨斯州、宾夕法尼亚州、多伦多市和不列颠哥伦比亚省）成为旧标准 FHWA 字体的唯一替代者，开始被广泛使用。更新的 Clearview 字体是设计团队在德州运输协会（TTI）和宾州运

100.0mm

81.7mm  75.0mm

- ■ FHWA Highway Gothic Series Em
- ■ Clearviewhwy 5-W

图 2-78

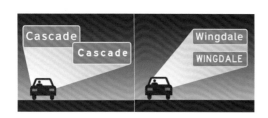

图 2-79　与全大写字母拼写相比，首字母大写的拼写方式大大缩短了识读速度，因为增加了字母的 x-高度，同样磅级的情形下，左上方的 clear view 新字体比左下方的 FHWA 旧字体看上去更大一些。这些设计都提升了道路行驶时人们对标识信息的反应速度。

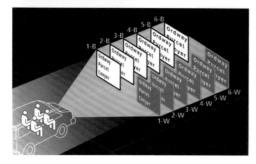

图 2-80　Clearview 提供了从窄到宽 6 种字形，上图表明了每种字体的可识别距离。

输协会（PTI）的协助下，进行的一项为期十年的独立研发项目。Clearview 的研发，正如其名，旨在加强字体的识别性和易读性，并降低在光照情况下的光晕影响和提高在反光材料下的识别性。

设计团队原本想基于现有的无衬线字体——一些主流的欧洲字体来设计，在对 Syntax、Avenir、Thesis、Frutiger、British Transport、Normschrift 和 Univers 等字体进行研究比较后发现，没有一种在笔画、字宽、内部空间和字形特点中性上能够符合他们的标准。因此他们决定基于 FHWA 的比重重新设计一款字体。

Clearview 字形特点：

x-高度设计得较高，字母内部空间宽阔，如 a、e、g、h、o 等字母；

小写字母 b、d、f、h、i、j、k 和 l 的顶部都穿过了顶部的 x 线，提升了字母的区分度；

字母如 g 的圆弧部分被设计在基线上部，增强整体识别性。

截至 2005 年，美国 65 岁以上司机 3600 万人，占司机总数的 1/5，因此字体的设计考虑了在普通和高光材料上使用对年长司机的视觉影响。

另外，不同于 FHWA 大部分使用大写字母，Clearview 采用了大小写混排。研究表明，Clearview 在同样尺寸的首字母下能提高文字的识别速度和准确性，给司机和路人提供了更多反应时间。并且混排方式与司机对预期目的地名称的心理意象相吻合，减少了阅读时间，提高了识别速度。经测试，Clearview 的改进使时速 72 千米的车辆识别距离增多 24 米，或多出 1.2 秒的反应时间。而在年长司机夜间开车的测试中，大小写混排的 Clearview 的识别性比全部大写的 FHWA 提高了16%。

这 6 种字体分别配有 B（用于浅色背景）和 W（用于深色背景）的两种版本。W 版本与 B 版本相比，针对浅色背景的识别进行了调整，字的笔画较粗，字距较小。

设计团队在宾夕法尼亚州进行了实验，参加测试的司机年龄至少为 65 岁，所有人均分别在白天和夜间驾车。在第

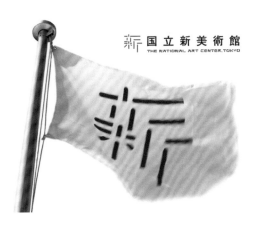

图 2-81　六本木的艺术新地标国立新美术馆 2007 年落成后，采用了崭新的视觉识别系统。其字体保留了 Logo 的特征，单纯由直线构成，并保持笔画之间的分离结构，使文字具有非常鲜明的识别性，即便阅读起来或许不是那么地流利顺畅。

一个试验中，标志包括三组七个字母的地名，一组字母叠在另一组字母的上面，各自形成不同的"脚印"。他们给驾驶员一个地名，模拟寻找一个他们并不熟悉的地方的过程中，随后报告此地名在标志上的位置和找到的时间。实验发现，Clearview 比 FHWA 在夜里易读程度高 16%，白天高 14%。在 Clearview 显示了自己的全面优势之后，全美将会有越来越多的州开始采用 Clearview 作为路标字体，Clearview 也已成为英文路标系统字体的一个设计典范和参照。

## 六、字体的个性与情感

文字作为一种沟通的载体，除了传达文本所蕴含的信息外，文字的外形，即字体本身，亦可以表达内容，表达心情、态度、情感，传达一个企业、一种产品、一种生活方式或一段历史的相关信息，设计师可以通过选择最合适的字体来强化这些信息。

图 2-82 《美女与野兽》海报、字体。这是为英国工艺协会在伦敦举办的一个瑞典设计展览而做的海报，为了能准确地传达出瑞典设计的面貌，设计团队研究和考虑了瑞典人民、习俗、气候，从而开发了这套字体——树木体。这个概念来自瑞典人民的生活方式。修剪树木是瑞典人居住、生活、风景的重要组成部分，用斧锯将原木修剪成的简单形状，成为文体的特征。设计：克尔（Kerr）/诺贝尔（Noble）。

图 2-83 硬朗的无衬线体、左右错落的对齐方式、倾斜的文本与黑白的影像相得益彰，表达了雄性的力量感和爆发力。设计：凯威登·波斯特马（Koeweiden Postma）。

衬线体看上去高贵气派、优美雅致；粗衬线体看上去坚实，具机械化特征；手写体看上去轻松、灵敏、感性；几何风格的无衬线体，例如 Futura，看上去有现代感，非常简明等。

选择一种字体，一方面是因为字体的外形，文字外形会产生或紧缩或扩展、或锐利或圆润的平面感染力；另外一方面，选择一种字体也可能是因为一种字体风格或形式美感。

## 七、文字的图形化

文字作为从具象图形抽象出来的视觉符号，经历了数千年的演变过程，并成为通用的印刷语言用来传播信息。在"读图时代"的今天，文字符号体系仍是我们了解、沟通、掌握世界的最佳媒介。文字具有两方面的作用：一是实现字意与语义的功能，二是视觉传达与美学效应。所谓文字的图形化，即强调它的视觉传达与美学效应，把记号性的文字作为图形元素来表现，同时又强化了原有的功能。

在当前信息日益图形化的进程中，文字的图形化趋势变得愈来愈明显和强烈，文字的图形化已经成为视觉信息设计与创造的重要研究内容和研究方向，将文字转化为图形，赋予了设计师极大的设计机会和设计空间。文字一旦超越文字本身，当文字不仅仅是文字而且又是图形的时候，其沟通力和表现力无疑会大大增强。

字体如何转化为图形呢？

字母由最基本的 | — \ ○ 构成，其特性是简单、具有最大区别性。字母所具有的这种强烈的构成形式，使其本质特征很容易识别和记忆，即使在外形上做很巨大的改变，也不用担心它丧失识别性。当文字的图形化特征超越了文字固有的特征时，它已经是图形了，此刻，其文字的含义变得相当丰富。亦图亦字的字汇集了几种含义在一起，是视觉、情感和思想的重叠。

将文字转化为图形，意味着在字形本体与它的视觉概念之间给出一个关联。设计者很容易迷失在字形的千变万化的

图 2-84　标题 Scripts 字体流畅、华丽、优美的曲线、纸张的贵金属质地，都给人留下非常高贵、经典的感受。设计：摄星（Starshot）。

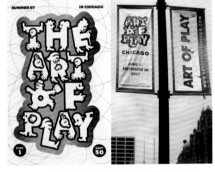

图 2-85　芝加哥艺术节的字体设计。孩子、动物的卡通造型与字体的巧妙结合，使艺术节"玩的艺术"的主题跃然纸上，鲜明、热情，又具有感染力。

可能性中，阻碍并稀释了本应传达出的视觉信息。观者对一个强烈鲜明的信息的感知与记忆远胜于五个平淡无奇的信息，所以，字体的设计可以意味深长，但千万别纷繁复杂。

### 1. 拟物化（图形化）

把文字变成一件实物时，它就被图形化了。它有可能交杂其他的实物因素，例如人物或环境，就像字体与人形放置在同一空间。当人与字体产生关系时，字体就像它所扮演的那个东西；反之，字体可能独立存在于其他的形象，但看起来更像一件真实的物体。

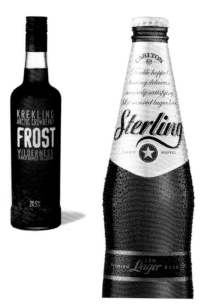

图 2-86　霜冻麦芽饮料包装。轻微有点拥挤的无衬线体稍稍变形，使文字产生一种晶体变形、冰冻的感觉，单纯的颜色、磨砂感的金属灰油墨与深色的瓶身形成对比，把饮料的新鲜、清冽感清晰地传达出来。

图 2-87　作为赠送给私交甚笃的朋友的新年礼物，这张贺卡上热情洋溢的话语、彩条般舞动起来的字体，都让人感受到迎接新年的雀跃。设计：亚当·海耶斯（Adam Hayes）。

## 2. 解构

解构是改变部分词或词组的视觉关系。解构并不是旨在消灭原有结构，而是要在理解其原有结构后，给以擦抹、打散、修改和重建。

解构的另一种途径来自一个单词的音节，改变其比例、粗细、词根的空间、前缀、后缀，或个别字母，这些都可以影响它的含义。

图 2-89 将钟点的数字与中国表示方位的汉字的笔画打散、重组、结合，设计充满了东方的智慧，又很现代。设计：陈幼坚。

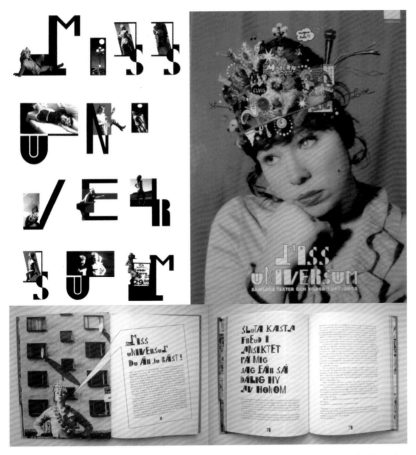

图 2-88 《Miss》书籍设计。这是为一位表演艺术家设计的图书，书中各章节的标题字，剪裁艺术家肢体语言丰富的表演图片与字体进行拼贴组合，从而产生了一套非常有表现力的字体。设计：加塔·斯马塔（Hjarta Smarta）。

### 3. 装饰

以各种印刷标准字体为基础，在基本字形上添加一些装饰性元素，比如边框、轮廓线、点、线、几何图形等，使文字在一定程度上摆脱了印刷字体的字形和笔画的约束，增强了文字的视觉特征，丰富了标准字体的内涵，提升了文字的精神含意，使文字更富于感染力。

这些装饰物有的与字的基本结构有关，有的属于纯粹的装饰。装饰物的大小与特征都会对字体产生影响。如果装饰物有一些象征属性，它会对字词的含义产生更强的联系；如果装饰物出现在词语之间，它可能会产生语法功效，装饰物的风格还会影响到观者对字体年代及区域的判断和感受。例如图 2-92 中一些花形与古代图案出自一些特定时期，具有代表性的图案也会对字体造成某种形式的修改。

注意一：字形的装饰要符合文字的含义，深刻挖掘文字的含义是设计的前题。

注意二：要考虑易读性，过分的变化则消解了传达的力量。

图 2-90 将字母的线条块面化，重复并运用节奏，将几何图形融合在字母的构成里。同时，运用颜色对比把文字与底纹的主次关系呈现清楚。设计：安德烈娅·坦尼斯（Andrea Tinnes）。

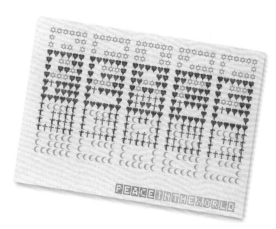

图 2-91 Type4peace。把心形、十字形、半月形、五角星等图形符号进行多层叠加。有趣之处在于，文字的造型恰恰是这些符号在看似无序的点阵排列中慢慢显现出来的。

殷商时期，早期的象形文字诞生。

## 汉字书法字体的演变

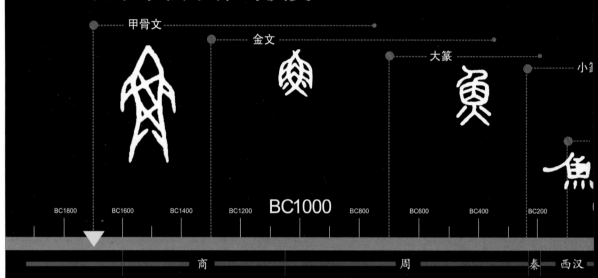

甲骨文　　金文　　大篆　　小篆

| BC1800 | BC1600 | BC1400 | BC1200 | **BC1000** | BC800 | BC600 | BC400 | BC200 |

商　　　　　　　　　　周　　　秦　西汉

汉字字体的演变过程是
汉字字形由繁到简、由具象到抽象的过程

兽骨、石、青铜　　　　　　　　　丝帛

**书写材料的演变**

竹与木

图 3-1　汉字书法字体、印刷字体演变史。

时期发明了纸。　　　　　唐代，产生了雕版印刷。

草书

行书　楷书　　魚

| 400 | 600 | 800 | **1000** | 1200 | 1400 | 1600 | 1800 | **2000** |

1949

西晋　东晋　南北朝　　　唐　　　　北宋　南宋　元　　　明　　　　清　　　新中国

楷体

宋体

鱼

鱼

黑体

鱼

## 汉字印刷字体的演变

仿宋体

鱼

纸张

# 第一节 汉字的优势

与拼音文字相比,汉字的笔画相当于拼音文字的字母,汉语的单个字相当于拼音文字中的词,而汉语的词相当于拼音文字中的词组。

拼音文字只能一个字母一个字母地横排,通过不同字母的不同排列来构成不同的词,单词的长度势必被拉长。而汉字的笔画(横、竖、撇、点、捺、挑、折、钩)则可以组成汉字的"部件",组成偏旁部首,再用多种构成方式来组合一个字。因此,对于同样的内容,从书写的角度相比较,汉字所占的空间比其他任何文字都要小得多,英文是汉字的2.5倍,俄文则高达5倍;从联合国不同语言的资料文档可以观察到,与其他文字相比,中文的那本总是最薄的。

其次,从阅读的角度相比较,汉字至少要比拼音文字节省一半的时间。因为英文中除少量的单音节词外,其他长的单词,读者目光必须由左向右看完全部字母后,才能与形状相近的词汇区别。目光的移动距离大,阅读速度慢。这个大家应该都有亲身体会,在地铁中,当列车快速从站台行驶而过时,汉字的站台名会被眼睛更快地识别。这也意味着同一本小说,阅读中文版本是最节省时间的。

# 第二节 汉字的历史演变

汉字的起源从象形肇始。值得特别关注的是,汉字没有走拼音文字路线,而是延续、充实、扩展象形的属性,因而根植下日后独有的文化基因。汉字造字有"六书"之说,象形、指事、会意、形声、转注和假借(转注和假借严格说是字的使用法,而不是造字法)。象形、指事、会意和形声是四种基本法则。象形居首,当以图画为基础的表达不能满足需要的时候,便指事、会意而形声。汉字的起源以及发展的坚毅路径,先民造字的绝无仅有的想象力,铸就了汉字的丰富美感,以及迥异于世界其他民族文字的属性。

介质和书写工具的变迁,给予汉字形态以原初的审美特征。甲骨、钟鼎、简帛、碑石、摩崖和纸张,以及新媒体时代的数字屏幕,是汉字起源与发展过程中经历的不同承载介质。石器、金刀、毛笔等,是与之伴生的记录工具。介质和工具影响了汉字的形态。龟甲的质地与青铜钟鼎的质地是迥异的,在龟甲上刻字,受到骨质纹理和硬度的束缚,字迹明显粗犷。钟鼎使用的是浇铸工艺,在土范上雕字不受纹理的影响,因而线条圆而舒缓,又因为浇铸在青铜器皿之上,字体便有了铮铮金属感。后代有了绢帛、纸张,字体可以得到更加精致的造型、刻画,因此,绵厚润泽和隽永灵动之美方可表现。

文字用途、时代风尚和书者个性推进着字体演变。字体由繁入简、由实用而审美,造就了字体的多样形态,篆书、隶书、章草、行书、楷书、草书是基本体式。历朝历代的经济社会文化背景和人们的喜好,赋予字体

秦汉朴拙、魏晋风度、盛唐气象、宋代意象和明清谨严的时代风格。

汉字字体指不同时代、不同用途（鼎、碑版、书册、信札等），不同书写工具（笔、刀等），不同书写方法（笔写、刀刻、范铸等），不同地区所形成的汉字书写的大类别和总风格。研究汉字字体风格特征和演变规律是汉字字体学的任务。

图 3-2　海报——多摩美术大学博士课程展。设计：佐藤晃一。即便是黑色圆点遮盖了字的大部分，文字还是可以很轻易地被破解，这样"欲盖弥彰"的手法，激发了观者探究及阅读的愿望，这或许也正是设计者想让大家对展览本身抱持的态度吧。

## 一、汉字的起源与发展

汉字具有悠久的历史，它起源于象形文字。早在新石器时代，原始的文字符号已经出现在陶器上，山东大汶口出土的陶器文字和 1954 年西安半坡仰韶文化遗址出土的彩陶器上所刻画的各种符号，大致是文字的雏形。在之后的数千年中，象形文、甲骨文、金文、大篆、小篆、隶书、草书、行书、楷书等字体先后出现。

### 1. 殷商文字——甲骨文

甲骨文是商周时期刻在龟甲、兽骨上的汉字字体的总称，因其在 1899 年出土于河南安阳的殷墟，因此亦称为殷墟文字。其内容多为盘庚迁殷至纣王间 270 年之卜辞，为最早的书迹。古人崇尚鬼神，凡祭祀、征伐、田猎、出行、婚丧嫁娶、疾病、灾害、年成风雨等，都用龟甲兽骨占卜吉凶。殷商有三大特色，即信史、饮酒及敬鬼神；也因为如此，这些决定渔捞、征伐、农业诸多事情的龟甲，才能在后世重见天日，成为研究中国文字重要的资料。

从字的数量和结构方式来看，甲骨文已经是一种发展到有较严密系统的文字了。汉字的"六书"原则，在甲骨文中都有所体现。但是原始图画文字的痕迹还是比较明显。

其主要特点：

（1）在字的构造方面，有些象形字只注重突出实物的特征，而笔画多少、正反向背不统一；

（2）甲骨文中的异体字非常多，有的一个字可有十几个，甚至几十个写法；

图 3-3　甲骨文实物及其拓片。

（3）甲骨文的形体，往往是以所表示实物的繁简决定大小，有的一个字可以占上几个字的位置，也可有长有短；

（4）因为字是用刀刻在较硬的兽骨上，所以笔画较细，方笔居多。

由于甲骨文是用刀刻成的，而刀有锐有钝，骨质有细有粗、有硬有软，所以刻出的笔画粗细不一，有的纤细如发，笔画的连接处又有剥落，浑厚粗重。结构上，长短大小均无一定，或是疏疏落落、参差错综，或是密密层层，十分严整庄重，故能显出古朴多姿的无限情趣。

### 2. 西周文字——金文

西周文字有甲骨文、金文、陶文等，主要以金文为主。

金文，是商、西周、春秋、战国时期铸刻在钟、鼎、壶、爵、戈、剑等所有铜器上的汉字字体的总称。在先秦，"金"可以称铜，所以青铜器上的文字叫金文，也叫铜器铭文。由于钟（乐器）、鼎（礼器）在青铜器中具有代表性，所以金文又叫钟鼎文、钟鼎款识、彝器款识。目前发现的金文单字约有4000个，其中已被考释出来的约占1/2。金文的象形味道比较浓，是我国商代晚期和周代早期汉字的正体。

其主要特点是：

（1）金文多是刻出字模铸成的，笔画较甲骨文圆匀，起笔、收笔、转笔多为圆笔，笔画粗壮肥厚，字形转折圆润；

（2）字的结构更加紧密、平稳，形体也较方正；

（3）章法上比较讲究字距行列，一般是自上而下、自右而左，甚至演成方格之形式，极为严谨端正。

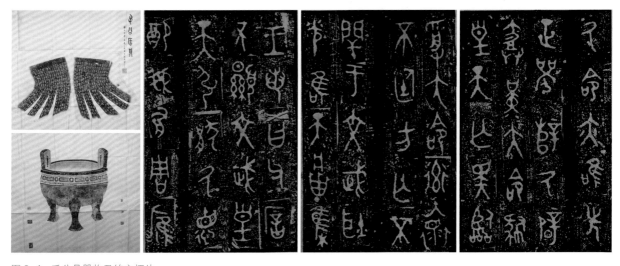

图 3-4　毛公鼎器物及铭文拓片。

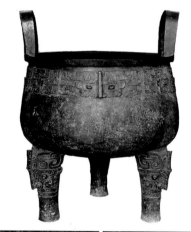

图 3-5 大盂盘及铭文拓片。

图 3-6 《峄山碑》局部,李斯。《三坟记》局部,李阳冰。

### 3. 春秋战国文字——大篆

春秋战国时期,周王室衰微,五霸主盟,七国争雄,出现了诸侯割据的分裂局面,各国文字也相互歧异。这一时期,除秦以外的山东六国,出现了风格不同、形体各异的文字,这就是所谓的六国古文,也叫战国古文。六国古文的显著特点是地域性强,即同一字的写法,各国不同,而且简体盛行,渐趋草率。此外,还产生了"鸟虫书"一类的美术字,它是篆书的变体。六国古文虽然仍属汉字体系,但严重破坏了汉字的统一性和规范性,给各地间的交流造成了困难。

### 4. 秦文字——小篆

秦灭六国,建立了统一的天下,出于统一的需要,对文字进行了改革。小篆是秦制定的标准文字,因而又称秦篆。它是对大篆加以整理简化而成的,相对于大篆,故称小篆。小篆保留了大篆"引书"的基本特点,象形程度降低,符号性增强;字形修长,线条匀称,给人以纯净简约的美感。字的结构相对固定,在同一处写的文字,大小一致,形状统一,汉字的方块特征基本形成,成为一种规范的字体。

秦的"书同文"措施,是汉字史上的一次重要的改革。它使汉字趋于统一,图画性大大减弱,符号性相应增强,由繁复而简易,由不定型而定型,使汉字的标准化程度空前提高,为汉字体系向今文字阶段发展打下了坚实的基础。小篆是汉字古文字阶段的最后一种字体,它承上启下,既是辨识各种古文字的重要阶梯,又是汉字向方块型发展的基础。

其主要特点是:

(1)字的点画均为线条,粗细一致,圆起圆收;

(2)字体端庄严谨,疏密得当,具有很强的规范性;

(3)字形修长,上紧下疏,垂脚拉长,有居高临下的俨然之态;

(4)章法上行列整齐,规矩和谐。

今文字是指秦以后的文字,包括隶书、草书、行书和楷书。

### 5. 汉字发展的转折点——隶书

隶书,是小篆的简便写法,最早流行于秦代下层人物中间,相传为程邈在监狱中将其整理成的一种新字体。隶书在汉代

得到了很大发展，变无规则的线条为有规则的笔画，奠定了现代汉字字形结构的基础。

隶书字形扁平，字的构架多有方折棱角，笔画有粗有细，形成波势和挑法，所谓"一波三折、蚕头燕尾"。其笔画形态比小篆更为丰富多变，因为隶书更多地保留了毛笔书写的自然形态。毛笔带来的隶书笔画的粗细、方圆和藏锋露锋等形态，是毛笔特性和指腕运动节奏综合的结果，既丰富了笔画线条的视觉形态，又明显提高了书写的节奏感。

从篆书到隶书，是一次更大的变化。隶书是汉字演变史上重要的转折点，是古文字和今文字的分水岭。从此，汉字的象形意味大部分丧失了。

其主要特点是：

（1）字形变圆为方，笔画改曲为直；

（2）改连笔为断笔，从线条向笔画，更便于书写；

（3）字形由修长变为扁方，上下收紧，左右舒展。

### 6. 汉字字体的楷模——楷书

两汉的社会进步，推动着文化艺术的昌盛。日益繁忙的信息交流使得书写已较篆书简便的隶书也不敷日常应用，虽然有应运而生的章草可以应急，但是在庄严的场合还需要有一种更为简洁规范的字体来为王政和经济服务。在社会实践

图3-7　最具代表性且被后世称为汉隶巅峰之作的孔庙三碑——《礼器碑》《乙瑛碑》《史晨碑》。这一系列碑刻，其字形通常表现为宽扁的形状，横画较长，竖画较短，以突出"蚕头燕尾""一波三折"的动态感觉，将崎岖蕴于平缓之中。在笔画和章法上，它排列平衡又显现出多变的意趣。

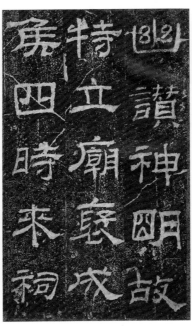
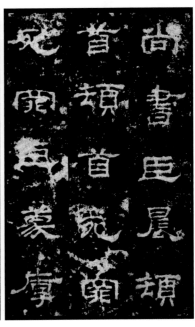

的长期孕育下，一种新的汉字书体——楷书，在汉末诞生了。

楷书，又称正楷、正书、真书等，是从隶书演变而来的一种书体。"楷"即楷模、法式，也就是说楷书可以作为标准字体来练习。这种新的书体以其新生事物的强大生命活力，历经魏晋南北朝的成长壮大，到隋唐极盛，成为占据汉字主导地位且应用范围最广、使用历史最长的现代汉字书体。

其主要特点：

（1）笔画分明，字体明快清晰，可识别性强；

（2）结构方整，在结构上强调笔画和部首均衡分布、重心平稳、比例适当、字形端正、合乎规范；

（3）字与字排列在一起时要大小匀称、行款整齐，虽然也有形态上的参差变化，但从总体上看仍是整齐工整的。

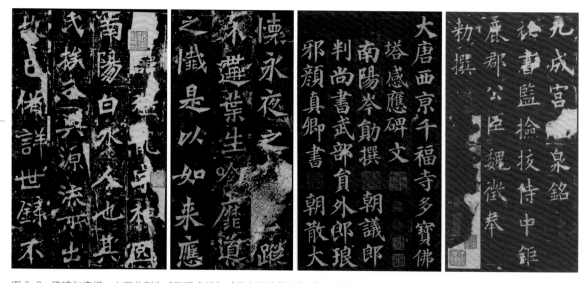

图 3-8　魏碑与唐楷。上图分别为《张猛龙碑》《杨大眼造像记》《多宝塔碑》《九成宫醴泉铭》。

## 7. 行走的字体——行书

行书大约是在东汉末年产生的，是介于楷书、草书之间的一种字体，可以说是楷书的草化或草书的楷化。它是为了弥补楷书的书写速度太慢和草书的难于辨认而产生的，笔势不像草书那样潦草，也不要求像楷书那样端正。写得比较放纵流动时，近于草书的称行草；写得比较端正平稳时，近于楷书的称行楷。宋代苏东坡说："楷书如站，行书如走，草书如跑。"

相较于楷书，行书行笔加快，因为行书多数是用在起稿、写信上，一边构思文章一边写，想好了就很快地书写下来，这样用楷书写就跟不上思路。古代有些流传下来的书信、文稿，就是在这种情况下写成的。

其主要特点：

（1）笔画流动奔放，有时出现飞白；

（2）行书的转折笔画，方笔明显减少，而以圆转代替，加快了行笔速度，使笔画圆润自然；

（3）行书往往将部首或相邻笔画连写，减少了笔画数；

（4）笔画与笔画相连接的地方，带出一个小小的附钩，使笔更为流畅、活泼，互相映带照应，气势也更为连贯。

### 8. 源于草稿的字体——草书

在汉代，隶书虽为正规字体，但因为有波势、挑法和棱角，一笔一画地写起来很不方便，于是在民间又出现了比隶书简便的草书。早期草书就是草隶。其特点是：笔画连写，仍有波势和挑法，字与字之间不相连。章草是草隶加工而成的，流行于东汉章帝年代，故称为章草。今草是由章草演变而来的，波势和挑法消失了，笔画相连，字与字也相连。今草传为王羲之所创。传世的王羲之的草书几乎都是今草。今草比章草更草，更难认。到了唐代，在今草基础上又产生了狂草。字形随意改变，笔画任意勾连，而且字字连属，辨识非常困难，故称狂草。狂草完全脱离了文字实用目的，变成了随意挥洒的线条艺术。

其主要特点：

（1）正体是直线，草书却是各种曲线，曲线使草书出现了和正体不同的形态；

（2）线条流畅，更加注重笔画与笔画之间的连带，上一笔结尾处与下一笔开头处有呼应的笔痕；

（3）一般正体字法要求结构部件完整，而草书更加注重笔画和部件的减省，大小参差不齐，因此识别性差；

（4）结构、字形变化多，同一个字有数种乃至数十种写法。

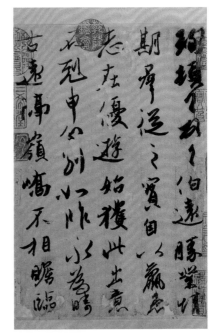

图 3-9 《伯远帖》局部，王珣。

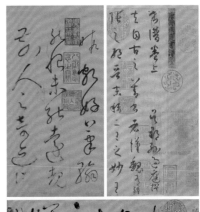

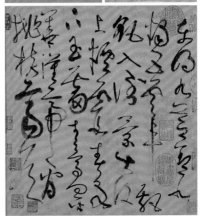

图 3-10 《自叙帖》局部，怀素。《书谱》局部，孙过庭。《草书诗帖》局部，张旭。

## 二、汉字印刷字体的演变

汉字书法字体发展到草书，已近乎完美无瑕。唐朝之后，虽又出新体，即张旭之"狂草"；但狂草写出来，他人多不能识，只能作为供人们欣赏的艺术品，失去了它作为记载和传播信息的文字的作用。鉴于此因，草书难以再向前发展。文字的发展只能另辟新径，沿着新开辟的方向——印刷字体演进了。

印刷术发明后，为适应印刷，尤其是书刊印刷的需要，文字逐渐向适于印版镌刻的方向发展。作为与书法体相对应的概念，印刷体特指以几何线型构成的字样，同时亦指印刷排版系统中的各类字样，包括在手写体的基础上加工而成并保留手书风格的字体。

汉字的基本印刷字体发源于楷体，成熟于宋体，繁衍出仿宋、黑体及现代的多种字体。

这些新生的字体，都是应雕版印刷和传统的活字印刷的需要诞生的。近代西方印刷术传入后，在西文字体影响下，又出现了黑体、美术字体等多种新的字体。

### 1. 楷体

印刷用的楷体由楷书发展而来。唐代专门负责抄写佛经的"写经生"参照楷书的字形来抄写，逐渐形成一种"汉字写书体"。后来人们发明雕版印刷术，刻书取代抄书，擅写楷书的人负责书写和雕刻雕版，楷书因而成为雕刻印刷最早期参照的字体。楷体的特点是形体跟手写体基本一致，笔迹挺秀、美观，便于初学文化的读者认读，因而多用来排印识字课本、儿童读物和通俗书刊。

### 2. 宋体

宋体字始发于雕版印刷的黄金时代——宋朝，定型于明朝，是印刷中用得最多的一种字体。其字形横平竖直，粗细比例适当，字形方正，笔画硬挺。其最显著的特征——起落笔的棱角，是雕版刻工们在长期的刻写过程中对唐楷的笔画进行归纳化处理，形成的特有的装饰化特征。它既保留了唐楷书法的本质特点，又更加方正锐利，保留了刻刀的韵味。这种刀刻的痕迹在传统印刷的过程中，因为印墨和中国纸张的特征，再加上压力，使得最后印制的宋体字呈现在我们面前时，字的棱角又稍稍圆润浑厚起来，十分耐看。这种糅合了中国书法、刀刻韵味及雕版印刷技术优势的字体也因此被誉为是最能够体现中国气质的汉字印刷字体。

### 3. 仿宋体

仿宋体是1916年，由我国著名的书法家、篆刻家丁辅之和丁善之两兄弟参考北宋古刻善本仿写制作的，当时命名为"聚珍仿宋"，是印刷体中常用的一种字体。仿宋的特点是横笔和竖笔的粗细比例十分接近，且都纤细。仿宋体清秀、明晰，多用来排印文章中的引文、书籍的序跋、图版的说明、诗词的正文等。

## 4. 黑体

黑体的产生源自日本。20世纪初日本人开始对各种洋货商标上的拉丁文字感兴趣，并借鉴拉丁字母的无衬线体而创造了黑体字。20世纪30年代传入中国后，黑体字成为最常用的一种汉字印刷字体。它的特点是笔画粗重、横竖一致，显得醒目、有力，多用于标题和正文中需要强调的地方。

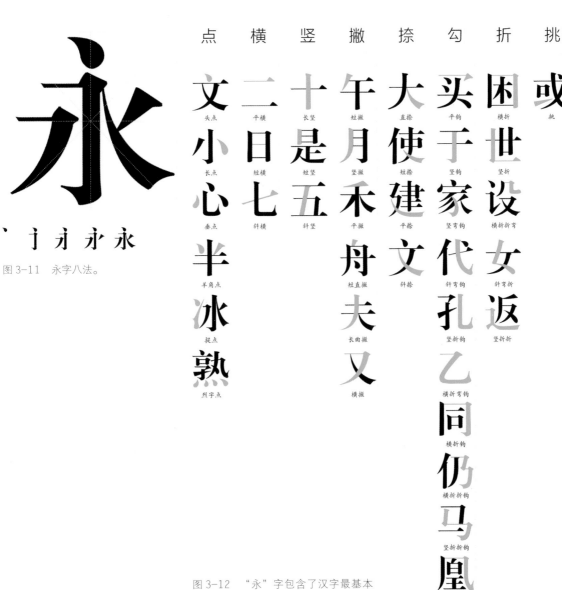

图3-11　永字八法。

图3-12　"永"字包含了汉字最基本的八种笔画——点、横、竖、撇、捺、勾、折、挑，设计中文字体可以选"永"字入手，确定了它的字形特征，基本就确定了一套字体的基因。

# 第三节　汉字的基本构造

## 一、笔画与笔顺

### 1. 笔画

笔画是构成现代汉字字形的最小单位，指的是写字时从落笔到收笔的过程中写出的点或线。现有的汉字笔画源自手写楷体，并在长期书写实践过程中约定俗成。

现代汉字的基本笔画有六种：横（一）、竖（丨）、撇（丿）、点（丶）、捺（㇏）、提（㇀）。

在汉字中，起支撑作用的叫主笔画，不起支撑作用的叫副笔画。一般来说，横、竖笔画就像建筑中的梁柱，点、撇、捺、提是建筑中的门、窗等，前者占主要地位，后者占次要地位。字体设计中，一般要先写出主笔画，再写副笔画，这样有利于安排文字结构。另外，主笔画的变化比较少，而副笔画变化灵活，可以以此调节空间，使字体结构紧凑。

### 2. 笔顺

笔顺是指书写汉字笔画的先后顺序。汉字的书写基本规则有六类：先横后竖、先撇后捺、先上后下、先左后右、先外后内、先里头后封口。

## 二、汉字结构

传统的汉字结构学说里，根据汉字的构成单位，把汉字分成独体字、合体字两类。

独体字（日、月、牛、羊、王、交等）由笔画构成，合体字（笔、意、形、撇、疾、运等）则由偏旁构成。

### 1. 偏旁

偏旁是合体字的结构单位，又称部件，是由笔画组成的、具有组配汉字功能的构字单位。如"位、住、俭、停"中的"亻"，"国、固、圈、围"中的"囗"，"偏、翩、篇、匾"中的"扁"，都是偏旁。现代汉字中构字能力最强的 10 个部件是：口、一、艹、木、人、日、氵、亻、八、土。

## 2. 部首

部首是汉语字典里根据不同偏旁划分的部目。

汉字的间架结构是指每个字的笔画、部件、偏旁间的搭配关系、组织规则和形式。一个字有一个字的形态。构成不同形态的主要原因是笔画的长、短、粗、细、俯、仰、伸、缩和偏旁部件的宽、窄、高、低、斜、正的不同，就如同用不同的木材和砖瓦可以搭造出式样各异的房屋一样。如果房屋的梁、柱、砖、瓦配搭得不好，房屋就显得难看，甚至会倾斜、倒塌；同样地，字的笔画、部件、偏旁搭配得不合规范，不仅不美观，还会造成认读上的困难，影响阅读的效率。

独体字的结构，至少要注意如下两点。

一是点、画搭配的疏密要得当。如"王"字，由三横一竖组成，下面一横稍长，第一横次之，中间一横最短。三横之间的距离上紧下松，中间一竖正贯三横的中心。这样，笔画之间的距离就不会显得疏远或拘谨，而是疏密得当。

二是重心要稳。独体字由于没有其他偏旁部件与之相互配搭和支撑，写的时候稍有不慎，就会失去重心，使得字的体态不合规则地倾斜。如"交"字，如果上面的一点不对着一横的中心，下面的交叉点不对正上面的一点，整个字就会摇摆不稳。必须使上面的点、下面的交叉点和一横的中心基本上都在一条直线上，"交"字才能站得稳。

除了独体结构以外，汉字的间架结构主要有左右结构、上下结构、包围结构、对称结构四大类。根据统计，在现代汉字中，左右结构类型的字约占 64.93%；其次是上下结构类型的字，约占 21.11%。这两种类型的字就占了统计总字数的 86.04%。

合体字要写得美观得当，要仔细研究部首之间的组合关系。在组合的时候，各部分的部首不一定等分，而是要根据部首的大小、长短进行调整。例如"林"字，左右两边笔画完全相同，但在处理时，左边的木要稍小一些，这样看起来会比较舒服，也符合人们左紧右松和上紧下松的审美心理。部首之间和笔画之

图 3-13　汉字的十二种最常见的结构。

笔意形撇噩回运疾勾匠函凰

上下结构
上中下
左右结构
左中右
对称结构
全包围结构
左下包围
左上包围
右上包围
上左下包围
左下右包围
左上右包围

间要有良好的穿插呼应,形成首尾呼应、上下相接的优美笔势,从而产生既有活泼的律动,又有安定的效果,要注意避免产生互不相关或重叠拥护的现象。

## 三、字面大小

在设计字体时,一般要先打好格子,定好字距和行距,然后在格子内绘写,以使字体看起来大小一致,整齐稳定。但是,当我们把每个字都写满了格,会发现文字还是大大小小、高高低低,这是因为字的实际整齐统一并不等于视觉上的整齐统一,所以就要求利用视错觉现象来解决字面大小问题。

所谓字面,指的是字形面积的大小。不同的外形可以产生很大差别,从而对字的大小产生影响。例如方格中的正方形和菱形相比,菱形显得小很多。菱形之所以显得小,是因为规格中菱形的边长比正方形小很多,只有把菱形稍微扩大一些,在视觉上才显得和正方形相等。

汉字虽然是方块字,但其笔画构成是千变万化的,例如方形:国、梯形:旦、三角形:上、六角形:水、菱形:今等。如果只是机械地写满格子,那么方形字最大,菱形字最小。如果把方形字缩小到与菱形字相等的面积,又会使方形字显小,因此,调整的方法是把"国"字缩小些,"今"字放大些,以求得视觉上的大小平衡。

线的方向对字形的宽、高部都有影响。例如在同样大小的两个方格内,一个画满竖线,一个画满横线。画满竖线的方格显宽,画满横线的方格显高。这种现象说明,与格子平等的线条如方形字一样显大,不与格子平等的线条与菱形字

图 3-14 同样规格中,菱形看上去较小,正方形看上去较大,因此"今"字要破格,"国"字要缩格;三角形在底边的方向内缩。

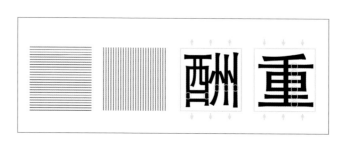

图 3-15 横线形成的正方形和竖线形成的正方形是一样大的,但是从视觉上看,一个偏长,一个偏方。在设计字体时,遇到横画或竖画较多的字时,要注意调整字的比例和笔画之间的关系,力求利用视错觉的原理,保持字面大小均一。纵线较密集的字与"国"字相比,竖画的高度都超过"国"字的竖画,特别是部件(州),它的纵线对字的重心起着至关重要的作用,因此变得非常关键。横线比较密集的字与"国"字相比,长横线的宽度超过"国"字的横画,消减了纵向上的力,使字看上去比较方正。

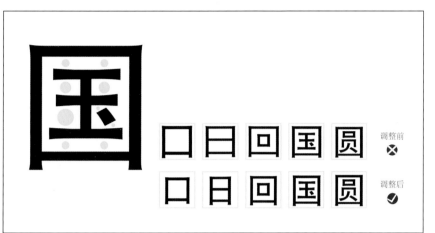

图 3-16 以全包围结构的字为例，解析字的内部空间分布对字形的影响。

一样显小。因此，以横画为主的字，如"王、重、僵"等，上下方向要缩格，左右方向要破格；以竖画为主的字，如"川、酬"等，则相反。据同一原理，"上"要下缩，"下"要上缩，"陈"应左缩，"利"应右缩。

汉字的笔画繁简差距明显，使内部空间大小不同，从而对字体的大小和灰度影响很大。如果两个正方形的外框是同样大小的，内部空间大、线条少的字看上去最大，内部空间小、线条多的字看上去显小。例如，当"口、日、回、国、圆"几个字排列在一起时，如果处理得同样大小，那么"口"字会显大，"圆"字会显小。为了求得视觉上的大小一致，就必须要调整其内部空间布局。简化字看上去要比繁体字大，也是因为笔画少、空白多的原因。

## 四、字毯灰度

汉字的字形结构复杂，笔画多寡悬殊，从最简单的"一"字到多笔画的"龘"字，笔画数相差悬殊很大，要想使文字达到视觉上的统一灰度是比较困难的。一个字笔画多时，文字灰度重；一个字笔画少时，文字灰度轻。如果一组字中每个字的笔画都同样处理，就会出现黑一块白一块的现象，影响书面的美观性和阅读的舒适性。为了解决这个问题，必须使字的点、横、竖、撇、捺等笔画有粗细之分，在实际粗细不同的情况下达到视觉上的粗细相同和黑白均匀。

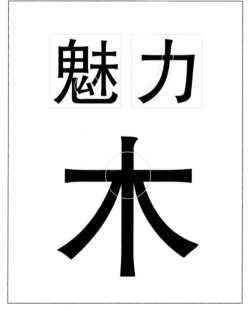

图 3-17 在"魅力"这个词语中，"魅"字是笔画数非常多的字，为了与"力"字保持一致的灰度，"魅"字的笔画较细，尤其是"鬼"字里的小部件；"力"字是笔画数非常少的文字，看起来分明、清晰，与"魅"字相比，笔画较粗壮。长撇是文字中最关键的笔画，这个笔画的起笔也是最引人注目的元素。
笔画交集的地方会形成视觉黑点，因此在笔画交叉处，笔画应该比别处略细。

一般来说，字的线条越多越显黑，线的距离越近越显黑，线的交叉越多越显黑。针对这些情况，可以做以下调整：笔画多的字，笔画细些；笔画少的字，笔画粗些；笔画交叉处笔画变细；关键笔画粗，次要笔画细；外围笔画粗，内部笔画细。

## 五、汉字的重心

汉字字体设计，重心的掌握是比较棘手的问题，既需要做物理的测量，又离不开人的视觉感知规律，过分强调或忽视任何一个方面都会出现问题。一个人如果失去了重心，就会失去平衡而摔倒。同理，字的重心如果处理不当，就会产生左斜右倒、忽高忽低的现象，进而影响阅读的流畅。

每一个单字都有一个视觉中心，字的视觉中心并非其几何中心，而是位于几何中心偏上的点，这是人的视觉习惯。字的重心必须在视觉中心点上，即方格中心偏上的位置，这样才会感觉文字阅读起来很舒适。

### 1. 笔形与重心

笔形即笔画的形，是文字的基本部件。笔形的重心与字体的重心息息相关。笔形的重心如果不稳定，当各个笔画搭配成字后，整个字的重心必然会受到影响。同时，由于视错觉的存在，单纯依据物理数据而求取的标准重心，与人的视觉重心还是会存在一些差别。所以，正确的方法是借助物理数据与人的视觉习惯的结合进行笔形重心的调整，最后达到字体重心的稳定。

### 2. 结构与重心

字体的重心往往是跟随笔画密集的方向偏移。五根横线和五根竖线水

图 3-18　上图灰点为中心点，即正方形的中心位置；下图绿点为重心点，即视觉中心，位于中心点偏上的位置。与日本人相比，中国人的视觉中心偏高。

平交叉，视觉中心居中；横线上松下紧，竖线左松右紧，字面黑白不均匀，黑度集中在右下部，重心也向右下部偏移；横线上紧下松，竖线左紧右松，字面黑白不均匀，黑度集中在左上部，重心也向左上部偏移。

多数汉字是由两个以上的部首组成。例如，眯、膏、覆，每个部首都有一个中心，处理不妥，就会上下歪斜，左右不平。在字体设计中，应把部首的中心设计得左右平衡，上下垂直，才能使文字均衡、稳定。正确的重心有利于稳定字形和整齐排行。印刷字的重心保持一致，有利于快速流畅地阅读。

图 3-19 撇的起笔粗，收笔尖，产生右重左轻的感觉，因此撇的重心点偏右。点的起笔尖小，收笔时顿笔粗大，因此点的中心偏右。

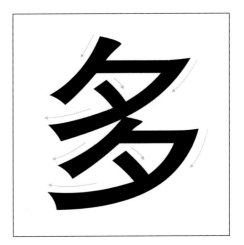

图 3-21 "多"字属于弧线比较多的文字，弧线多的字易产生不稳定感，要注意弧线的方向和彼此之间的穿插关系。人们在长期的汉字书写实践中早已经注意到并解决了重心问题，例如"勺"的钩用弧钩，"斗"的横用斜横。

图 3-20 "又"字是对称形，撇捺交叉点为视觉中心点，但是由于撇画的末端尖小，较轻盈，捺的末端笔画较粗且有顿笔，显得较粗重，从量感上看，明显左轻右重。为了使中心稳定，左右平衡，在设计时应该让撇画比捺画更长。

# 第四节 中文字体分类及经典字体

中文印刷字体发源于书体中的楷书，应雕版印刷和传统的活字印刷的需要而演变出宋体，繁衍出仿宋。近代西方印刷术传入后，在西文字体影响下，黑体等新的字体又出现了。因此，从字形及演变过程来划分，中文印刷字体可以大致分为三大类：

- 发源于楷书，有装饰衬线，包括仿宋在内的宋体；
- 汲取西文无衬线字体的特征，包括等线体在内的黑体；
- 从书法演变而来，包括楷体在内的书法体。

以下，主要分析宋体及黑体字的字形特征，并分别介绍几款设计优良，并获得极大商业成功的中文字体。

## 一、宋体字的字形特点

A. 字形方正，横平竖直，笔画硬挺。

B. 横细竖粗，对比强烈。

C. 落笔或转折处吸收楷书用笔的特点，均有棱角。

D. 起笔处平而有力，粗细与横画基本相同。

E. 点、撇、捺、挑、钩的最宽处与竖画的粗细基本相同。

F. 把楷书的书法味和雕版的刀刻味糅合在一起，形成了宋体字的典型特征。

G. 宋体字的特征总结而言"横细竖粗撇如刀，点如瓜子捺如扫"。

### 方正新报宋（设计：谢培元，1995—1997年）

一直以来，中、日两国在印刷字体的设计风格和审美意识上存在着明显的差别：中国人设计的字体讲究中宫紧，重心高，由内向外伸展。一般而言，单看一个字的效果要好于整篇文字的排版效果。而日本人设计的字体则较松散，重心较低，似乎有点外紧内松，这样单个字看上去都有一点不舒服，但是排版之后的效果都像是训练有素的士兵，整齐划一而又生气盎然，即使加上日文假名也不会有乱的感觉。新报宋字体的字形很方整，笔法严谨，秀丽而端庄，在结构上大胆参考日本印刷字体的设计风格，既体现汉字个性的表现，又注重整体结构的统一，以一种新的表现形式诠释了印刷汉字的美。

### 方正兰亭宋（设计：齐力，2003—2004年）

兰亭宋在传统结构上做了较大调整，撇捺更舒展，重心略微偏高，笔画较细，因此有意识地加强了文字的顿挫，目的是掩盖高速印刷的字体易弱化的部分。排版后文字清晰度好，阅读起来使人轻松，可以让读者在阅读中享受汉字之美。字面大小匀称一致，上下、左右艺术处理得当。在阅读过程中可减少视力的损耗，连续阅读性好。兰亭宋字距分明，视觉重心在一条线上，解决了老报宋文字跳跃的问题。报纸整体灰度更好，更加均匀。文字块的整体效果好。兰亭宋有完美的汉字和英文及数字的搭配，阅读更加顺畅。

客户：《广州日报》《新京报》《四川日报》《沈阳日报》《常州日报》《绵阳日报》《梅山日报》。

### 方正博雅宋（设计：朱志伟，2004年）

博雅宋的字形横向扁平，所以重心平稳，趋向于安静。结构上，字面较大，增强了视觉诉求力；笔画适当加粗，缩小了传统宋体横竖笔画的对比关系；编排后，整个版面看起来整齐匀称，增强了词句的整体效应，阅读时明显感觉到字与字之间的气息不断，行气贯通流畅，阅读更为轻松。这是近年来方正公司销售最好的一款内文宋体字，被《北京日报》《北京晚报》《每日经济新闻》《华商报》等各大机构采用。

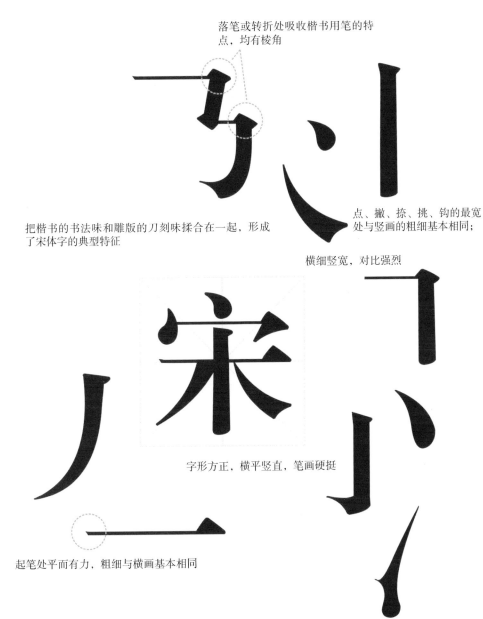

落笔或转折处吸收楷书用笔的特点，均有棱角

把楷书的书法味和雕版的刀刻味揉合在一起，形成了宋体字的典型特征

点、撇、捺、挑、钩的最宽处与竖画的粗细基本相同；

横细竖宽，对比强烈

字形方正，横平竖直，笔画硬挺

起笔处平面有力，粗细与横画基本相同

宋体字的笔形特征总结而言"横细竖粗撇如刀，点如瓜子捺如扫"

图 3-22　宋体字的样式特征

## 二、黑体字的字形特点

A. 笔画方头方尾。

B. 横竖画粗细一致，黑白均匀。

C. 无装饰，朴素。

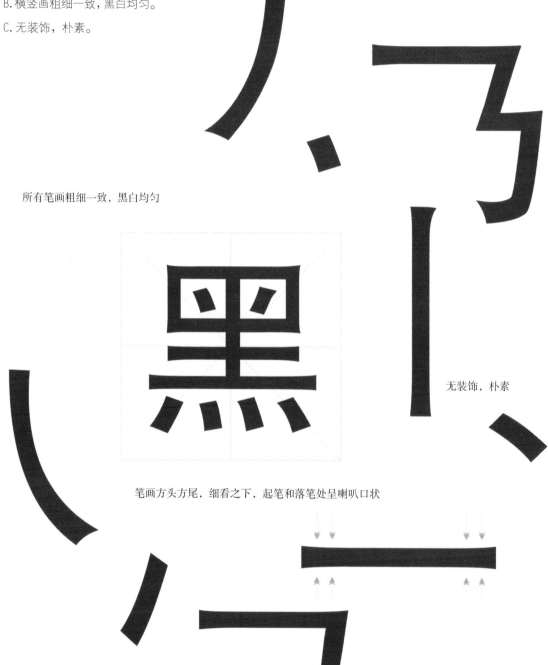

所有笔画粗细一致，黑白均匀

无装饰，朴素

笔画方头方尾，细看之下，起笔和落笔处呈喇叭口状

图 3-23　黑体字的样式特征

## 方正兰亭黑（设计：齐力，2003—2004 年）

兰亭黑体是为弥补现有黑体的不足而设计的，笔画粗细是非常实用的一档（大黑和超粗黑之间）。单字笔形简洁、现代，符合现代印刷技术特点，字形朴素清秀，突破黑体字的旧模式（拙和重），对字面适当加以扩大，使字体更加庄重平稳，增强了版面的视觉冲击力。排列成行时字体更加整齐，重心平稳，利于视线流动，提高读者阅读效率。字体均匀，结构饱满，有现代感，黑白关系好，字面的格局空间舒适，禁得住推敲琢磨，庄重不失秀气，适用范围广。方正除开发了兰亭黑体外，还陆续开发了兰亭特黑、兰亭粗黑、兰亭中黑、兰亭纤黑、兰亭特黑扁、兰亭特黑长等系列字体，成为一个家族。

## 方正中等线

整体比黑体幼细，造型简单，起止皆方，基本无装饰，字体醒目、朴素。

# 第五节　中文字体创造

## 一、变形变异

变形变异就是打破传统字体已形成的条理、规范、均衡，通过改变字体的外形、笔画、结构来赋予文字鲜明的个性、使之区别于电脑印刷规范字体。

汉字是方块字，字的外形可归纳为方形、长形、三角形、菱形、梯形等。要突破旧的造型，强调字的外形特征，可使方者更方，长者更长，字形特征更鲜明；或通过文字之间的合理组合造成外形整体的变化。

构成文字的唯一元素是线，即笔画。因此，笔画的增与减、断与连，笔画的粗细比例、形态和肌理的改变会给字体带来非常直观的改变，从而产生特殊而新颖的新字形，这是字体设计的主要手段之一。

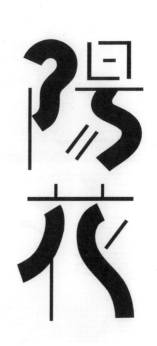

图 3-25　细的直线、粗的曲线，用两种对比的线的构成来设计。

图 3-24　圆润可爱的短线、小圆点、椭圆形，这些元素的灵活运用，令人看见"笑颜"两字，就仿佛已经看见了笑意。

图 3-26 大阪市立教育研究所展览海报。远看，单纯的几何图形错落有致；近看，原来这些几何图形都是汉字的笔画。文字的笔画对比夸张，字形给人非常深刻的印象，海报的阅读有了层次感。设计：南部俊安。

图 3-28 最早的"鱼"字是对鱼身的描摹和概括，用鱼的形象取代偏旁既直观又生动。变化丰富的字体、形态各异的鱼、朴拙的色彩以及充满创造力的组合，不仅使人胃口大开，还加深了对日本饮食文化中最有代表性、最具特色的食物——寿司的了解。设计：西协有一。

图 3-29 带着狗狗外出散步时，狗狗拉便了怎么办？当你拿着这个纸袋，接下来该怎么做，你应该已经知道了吧。设计：镰田顺也。

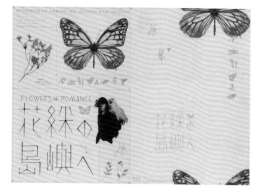

图 3-27 这幅剧团公演海报，标题字纤细渐变的笔画、精微的转折以及疏朗的结构完全呼应了蝴蝶、花卉的美感。设计：近藤。

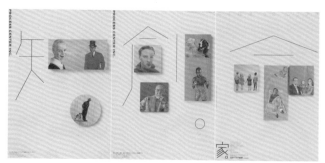

图 3-30 "命，Home is Life"。委托：住宅设计支援会社。设计：镰田顺也。

## 二、以图结字

汉字的初始发源于一些具有特殊含义的符号，以后逐渐简化，并从具象过渡到抽象，最终约定俗成地走向定型。因此，从广义的角度讲，任何一种形式的汉字都原本性地具有图形的特征。字体的象形设计，是借助于文字本身的含义而引申、发展，以意生形，以形表意，使文字的字意与图意相互结合，相互映衬。

## 三、形意相偕

汉字本身具有图像的基础，使人们在书写它时很容易形成其形象的特质，但汉字的意象设计不拘泥于象形，而是倾向于更多抽象化、情感化的表现，其设计的根本在于字的"意"，而不在于"象"。它强调了"形之所以如此"的根由，是创作者触景生情、迁得妙想的结果，蕴含着一种对于任何观者来说都很有可能唤起共鸣的特质，透过视觉形式内在的意念与情感，促成了设计者与观者的良性沟通。它不仅仅是被看到，而且是清晰、强烈地被感知到。

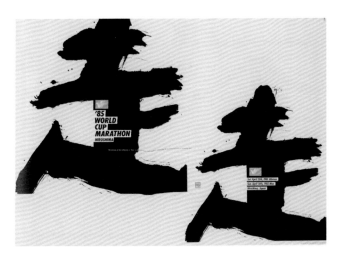

图3-31　1985年"广岛·国际马拉松赛"海报。"走"字并非具象的人形，而是栩栩如生的两个奔跑着的人，有动态，有生气。设计：镰田顺也。

图3-32　魅魅体。第三届方正奖中文字体设计大赛一等奖。正如评委吕胜中所评价的：在水墨的元气淋漓中"显影"出清瘦干枯的文字笔画，充满了人文气质。设计：唐一鸣。

## 四、中西合璧

全球化的大环境下，汉语成为全球最多人使用的语言，现代设计中汉字与西文并用的情形越来越普遍，中西文化的交汇融合在设计中也成为倍受关注的探讨课题。中西文合璧，有利于文字图形在不同文化背景中进行传播，设计者需要努力发现两种文字同构的可能性、完整性，同时又能保持它们各自的可读性和识别性。

中西文的结合，有的原本含义相近，所构成的图形意求巧合，有的用西文直接构成图形化的汉字。

图3-33 东京艺术博览会海报设计。自称"No style is my style"的日本设计师古平正义深谙汉字结构，巧妙利用"东"和"京"字共同的结构部件——口字部，与矩形排列的英文同构，两种文字互相补充又彼此独立，达成了汉字与英文的高度和谐，简约中凸显创意。设计：古平正义。

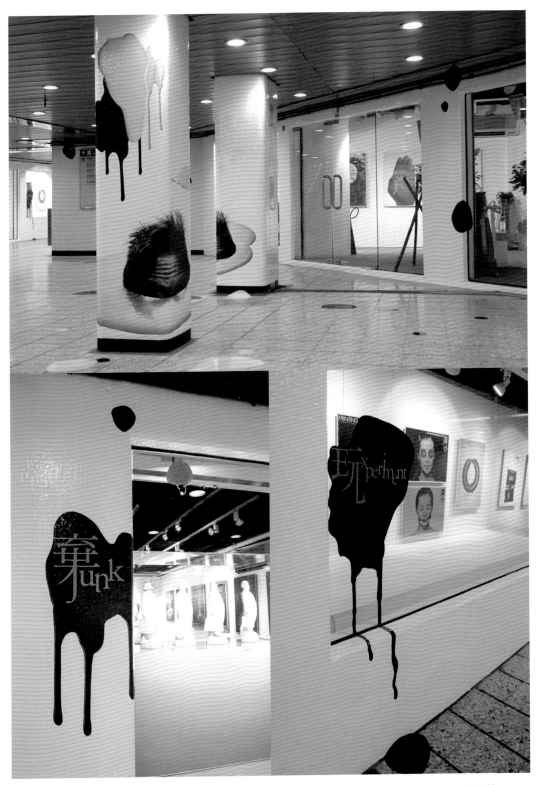

图 3-34 Tommy Li Solo Exhibition @ MTR ARTtube－"Black & White" 展览空间的图形设计。设计：李永铨。

## 五、装饰设计

在欧洲中世纪的手抄本中，词首拉丁字母为复杂的花纹所装饰，字母本身与纹饰融为一体，使文字具有非常古典、优美、浪漫的氛围。后来这种装饰字体在古典戏剧、小说封面、酒店招牌上应用广泛。与拉丁字母相比，汉字的结构比较复杂，设计时需依材取势，按照字体本身的结构特点、字意或表现主题，通过增加纹样或在笔画之外添加图形，来装饰文字本体或文字环境，以突出字体的形式感，使汉字的视觉形式更具有趣味。

图 3-35　包装设计

图 3-36　块体的分割、积聚、错落……这种笔画的设计和修饰使建筑如丛林一般密集的城市意象脱颖而出，汉字也具有了建筑的结构和精神。

图 3-37　"月光"二字的型格与小篆接近，矜持、修长，笔画却更柔软，英文与阴影糅合，肌理轻轻如风在纸面掠过，形成好意境。设计：高桥善丸。

标题字体与正文字体有着不同的作用——它们以不同的方式与读者交流。展示体要引人注目，并试图捕捉读者的注意力，而正文字体则必须更平凡。

字形在单独观看时可能非常奇特或有吸引力，但是这种效果是随着它在印刷文本中的重复率而成倍增加的。换句话说，这种吸引人的特性其实是有问题的，或者阻碍了读者阅读正文文字。

字体的特性要与文本想要传达的内容相符。如果一篇文章的内容是关于新冠疫情的报道，那么它的标题若使用漫画无衬线体（Comic Sans）就不太合适；在徕卡相机或苹果电脑这类科技感十足的产品首页使用了粗衬线体（Rockwell）也是不甚妥当的。当然，这是些非常极端的例子，我们在现实中面对的设计问题要比这个复杂得多。

### 1. 选择字形简单、规则的字体

太多装饰、太多复杂细节的字体会让阅读者分心，为了让阅读者流畅阅读文本，即便这些字体外形很美观，也应该忍痛放弃。我们应该让读者关注文本的内容而非字体。

# Legibility　Legibility

### 2. 选择重量适中的字体

我们讨论字体的"重量"时，指的是字符之间的一种一致性关系，以及页面文本流的整体"亮度"。如果你为大段文本选择一种很纤细或很粗重的字体，阅读起来就会很费力，让人很难愿意去读。

# Legibility　Legibility　**Legibility**

### 3. 避免选择粗细笔画差异太大的字体

Bodoni 和 Didot 是粗细对比很强烈的字体。如果你看到 Bodoni 排版的文本的复印件，你会发现你已经看不见水平笔画了。或者，当纸张的表面粗糙时，印刷的小磅值 Bodoni 和 Didot 的水平笔画容易损失。所以，选择它们作为正文字体，显然不合适。正文字体的笔画应当是结实、有力而匀称的。

# Legibility    Legibility

### 4. 字碗的轴向会影响阅读

如果一款字体使用了一种以上的轴向，那么这一行文本看起来就好像在跳舞，视线沿文本方向流动的时候就会造成干扰，影响阅读。

# Legibility    Legibility

### 5. x-高度大的字体更易于阅读

x-高度包含了大部分的可读信息（75% 的小写字母），在阅读正文时这是非常重要的区域，x-高度大的字体更易于阅读。可以对比看看 Times New Roman 和 Goudy Mordon 这两款字体的区别。

# Legibility    Legibility

### 6. 磅值设置得太小或太大，都会令阅读者疲倦

一般正文字体设置为 8~11 磅。当然，针对开本的大小、阅读的人群以及读物功能的不同，具体的项目也要对磅值进行相应的调整。比如，被称为"旅行圣经"的著名旅行杂

# Le

Legibility    Legibility    Legibility    Legibility
6p              9p            12p           16p                    88p

志——*Lonely Planet* 系列读物，其内文字体为 6 磅，大大缩减了文字的篇幅，避免了因书本过重而不方便随身携带。而那些为老人、小孩、弱视等人群设计的读物，内文字体应该更大些。

### 7. 文本宽度应该根据纸张的尺寸做相应的调节

文本宽度太短，导致频繁换行，易产生阅读疲劳；文本宽度太长，换行时易出现跳行的情况。

The key consideration when choosing a typeface for continuous text

The key consideration when choosing a typeface for continuous text is legibility.By legibility,we mean the ease by which the words can be read with comfort at normal reading

The key consideration when choosing a typeface for continuous text is legibility.By legibility,we mean the ease by which the words can be read with comfort at normal reading speed, and there are many factors that affect it.

### 8. 文本的字距和行距太松或太紧，都不利于快速阅读

The key consideration when choosing a typeface for continuous text is legibility.By legibility,we mean the ease by which the words can be

The key consideration when choosing a typeface for continuous text is legibility.By legibility,we mean the ease by which the words can be

The key consideration when choosing a typeface for continuous text is legibility.By legibility,we mean the ease by which the words can be

## 第二节　如何使用手写体

Goudy Text — Goudy Text

Mistral — Mistral

Graphite — Graphite

Brush Script — Brush Script

Blackletter — Blackletter

Rage Italic — Rage Itslic

图 4-1　各种手写体。

相比其他大部分字体，手写体具有更生动的气息，是更富有情感的交流工具。字体本身所具有的冲击往往比内容更强烈，更能反映作者的心情。

手写体的风格多种多样，或优雅，或古板，或自然，或时髦……同时，书写手写体的工具亦很多，鹅毛笔、平头刷、粉笔、蜡笔，甚至自制的笔都可以被用来书写。

人们选择手写体的原因主要有以下几点。

1. 形成对比：手写体容易与其他字体产生强烈对比，从而产生"鹤立鸡群"的效果。

2. 多样性：有很多种风格的手写体可供选择，至少有一种字体会符合你的意图和情绪。

3．冲击力：手写体会立即产生一种吸引力，其效果仿佛在告诉大家"看这里，这个很重要"。

使用手写体，请注意：

在使用手写体时最应该遵循的原则是"少就是多"。书写体能使人产生深刻印象，因此成为设计师们最经常选择的字体。也正因为如此，手写体被过度使用的现象很容易发生。手写体的特殊个性，容易令人产生"非商业"的印象，因此如果在商业类文本中使用手写体，有点像是穿着西装打着领带干活，看上去很好看，却很不相称。

1．保持可读性

在可读性方面，任何手写体都比衬线体、无衬线体低。读者的眼睛更习惯于传统的字体，手写体使得阅读的速度放缓，信息的获取和持续变得困难。因此避免在大段文字的时候使用手写体，遵循"少就是多"的原则。

2．大写字母的文本，杜绝使用手写体。

3．大些，再大些。手写体的字母在比例上通常 x- 高度部分较小，这意味着小于 14 磅或 18 磅的手写体会难以阅读。

4．只使用一种手写体。永远不要同时混排两种不同的手写体，它们会发生冲突，制造混乱。

图 4-3　你能猜到这是糖的包装吗？心理学家认为，缺爱的人更喜欢吃糖，因为甜的味道能使人产生幸福感。在给方糖做包装设计的时候，COMA 邀请了不同年龄、不同职业和不同国籍的人来"描述甜蜜的某事"。每一个答案、每一个故事，都由被包装纸裹着的方糖来讲述，包装上的笔迹由回答问题的人自己写，这些答案有的充满智慧、有的开放、有的浪漫、有的忠诚……当你剥开糖纸，一边品尝，一边分享别人的故事，或许，你会品尝到生活的滋味。而这种真实、朴素、私密的感受，除了使用手写字，还有什么别的字体可以代替呢？设计：COMA 设计机构。

图 4-2　AnniKuan 的 catalog。作为一名年轻的服装设计师，AnniKuan 并没有多少预算来为自己做广告，于是一种降低成本的设计方式被找到：直接用电熨斗在 16 页的 catalog 上烙下印记，便宜的白报纸留下暖暖的黄色印记，而那些如线般柔软随意的手写体也表达出设计者的诚意。设计：施德明设计公司（Sagmeister Inc）。

Paragraphs or groupings of type can be aligned in several different ways.The axis point can be central,left,or right.Text can also be set so that both sides of the column are aligned or justified.The unaligned side of the paragraph that creates a more jagged shape is called the "rag."

Paragraphs or groupings of type can be aligned in several different ways.The axis point can be central,left,or right.Text can also be set so that both sides of the column are aligned or justified.The unaligned side of the paragraph that creates a more jagged shape is called the "rag."

Paragraphs or groupings of type can be aligned in several different ways.The axis point can be central,left,or right.Text can also be set so that both sides of the column are aligned or justified.The unaligned side of the paragraph that creates a more jagged shape is called the "rag."

Paragraphs or groupings of type can be aligned in several different ways.The axis point can be central,left,or right.Text can also be set so that both sides of the column are aligned or justified.The unaligned side of the paragraph that creates a more jagged shape is called the "rag."

图4-4 文字的对齐方式会影响文字的易读性，尤其是编排长段的文本时，左对齐是最佳的选择，因为对齐轴线使每一行的起点位置固定，可以帮助读者快速换行。

图4-5 创造字体间的完美搭配关系。在一个页面上，通常不会只使用一种字体，当几种不同的字体搭配在一起时，我们该如何选择呢？去选择互为补充的字体来搭配，比如衬线体 Clarendon 与无衬线体 Futura 之间的搭配，它们在外形上的对比产生了视觉差异。避免同时选择两种相近的字体，通常读者不会立即观察到它们之间的不同，从而使页面的层级关系变得模糊。

字体可以应用多种对齐方式来进行编排。

左对齐是最经常使用的一种对齐方式。因为这种对齐方式符合人们的阅读习惯。

右对齐，比较难以阅读，因为右对齐使文本左侧行与行之间起点不规整。

居中对齐，一般正文不采用中间对齐的方式，因为不便于阅读，但是，标题、引言或比较短的文本可采用居中对齐的方式。

两端对齐，看起来整齐，文本容易形成体块感，但缺点是容易造成词与词之间的空间不一致，导致文字的"亮度"不一致而影响阅读。

在设计的时候，除了要注意对齐方式之外，我们也要同时关注文本的负空间——行与行之间没有对齐的那一侧所产生的白色间隙。

# Futura
# univers
# Futura
# Clarendon
# Bodoni
# Clarendon

文字的行与行之间必须留出一定的间隔才方便阅读，这种行与行之间的空白间隔就叫行距，即上一行文字的基线到下一行文字的基线之间的距离。行距有具体的磅值来设定。为了实现文本段落的平衡并留有足够的空间，行距磅值一般比正文字体磅值略大为佳。

正文之间的行距应当选择适当。行距过大显得版面稀疏，同时也减弱了行与行之间的联系，容易造成读者跳跃式的阅读；行距过小则会令阅读困难，也影响整个版面的视觉编排。

Leading ,sometimes called line spacing,defines the vertical distance between lines of type(measured from baseline to baseline).

Leading ,sometimes called line spacing,defines the vertical distance between lines of type(measured from baseline to baseline).

Leading ,sometimes called line spacing,defines the vertical distance between lines of type(measured from baseline to baseline).

Leading ,sometimes called line spacing,defines the vertical distance between lines of type(measured from baseline to baseline).

图 4-7　行距的变化会使文本的颜色产生变化，行距紧的文本看上去颜色较重，行距松的文本看上去颜色较轻。这种颜色差异会使信息的层级关系产生变化。

图 4-6　l'Athenee 剧院海报。标题和引言使用粗细不同的无衬线体，作者、日期等信息使用经典的衬线体 Garamond。字体运用的反差——现代式样与古典式样的并存，形成了鲜明的对比，暗示了剧院场所的现代化与保留节目的经典性。唯美的墨痕使空间更富韵味，大小不一的墨点和粗细各异的字体产生共鸣。

## 第四节  信息分级
### ——运用字体的颜色控制信息的层级关系

设计师最重要的任务是通过一种有意味的方式来帮助观者捕捉、理解信息。无论是名片、复杂的桌面还是一张海报，信息的传递都必须遵从秩序。通过这个设定的秩序，观者能轻松愉快地进入版面空间并驾驭它。这个秩序，我们称之为信息的层级关系，是基于设计者对于内容的划分和归类：哪些信息非常重要？哪些信息次之？哪些信息再次之？哪些是主体？哪些辅助说明之？……当然，也基于每部分内容的功能，比如摘要是需要快速浏览的信息，它与页码、引言、注释等在视觉上就有不同的处理，当然与正文也会不同。

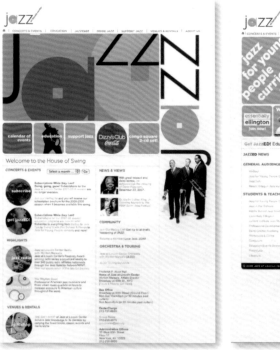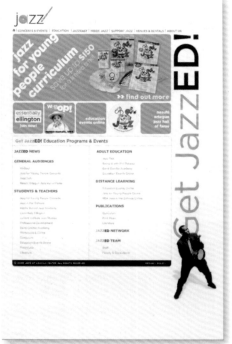

图4-8  JAZZ网站设计使用了清晰的结构布局、层级关系、对齐方式来控制庞杂的内容，创造了一种积极的用户体验。

文字的颜色对信息的层级化起着至关重要的作用。字体样式的不同，字体的重量、大小的改变，都会形成不同的灰度，从而在视觉上形成前后关系。粗、重、大的字体会抢夺注意力，形成信息层级中最引人注目的部分；而细、轻、小的字体会产生后退感，暗示这一部分信息并非那么重要。

　　然而，页面各元素之间的对比关系也需要谨慎处理，尤其是面对海量、庞杂的信息时。如果层级过多，而且每一部分都与其他部分不同，从整体上来看，其实就是摧毁了层级关系。

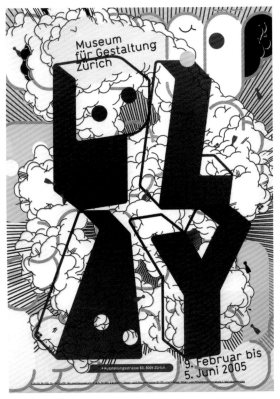

图 4-9　对于海报来说，主题是最重要的，要让观者远远一瞥，即能明白和了解。其次，才是时间、地点、主办单位等信息。苏黎世设计博物馆委托 Martin Woodtli，为这次以"游戏"为主题的活动设计海报，这一活动展示了为人所熟知的游戏以及未来的游戏，探讨的是游戏心理问题。Martin Woodtli 设计了轻松且具有娱乐精神的字体样式，超大的尺寸，与"游戏"的展览主题相当贴切。客户：Museum fur Gestaltung Zurich，2005 年。

图 4-10　林肯中心 2007-08 JAZZ 演出预告。音乐会的日期、音乐家的介绍、事件描述、购票途径等得益于信息层级化处理，使不同风格的演奏、不同的信息成为一个整体。

设计，就是寻求解决问题的方法。如何将不同尺寸比例的文字、图片、表格等内容整合成一个和谐的整体？网格系统无疑是最有效的解决方案。网格系统能给版面创造一种秩序感和清晰感，同时也使传递整体设计的意图更为简单。

通常，人们对网格心存偏见，以为网格是呆板的、程式化的，限制了自由创作的空间。其实，一个计划优良、积极的网格系统，具有非常大的灵活性、可能性，可以满足不同的编排要求，解决最复杂的沟通问题。而一个复杂的网格系统也允许大量变化的存在，提供无尽的设计的可能性，能包含更多、更自由的理念。

网格系统是由一系列水平和垂直交叉参考线构成，通过严格的计算将页面分割成若干个有规律的列或格子，再以这些格子为基准，控制页面元素之间的对齐和比例关系，从而搭建出一个具有高度秩序性的页面框架。它是文字、表格、图片等的一个标准仪，是一种未知内容的前期形式。真正的困难在于如何在最大限度的公式化和最大限度的自由化之间寻找平衡。

使用网格可以在页面上创造一种动态的移动，传达页面空间感，建立起信息之间的联系。如图4-11，基本的栅格

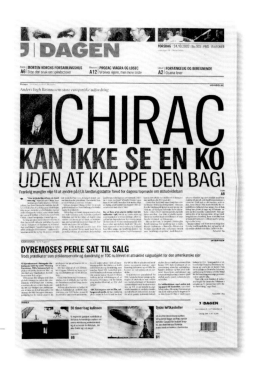

图 4-12 *Dagen* 报纸设计。
这份来自丹麦的报纸，使用的无衬线体 News Gothic 字体，版面有时等分为 5 栏，有时候等分为 6 栏，为复合型栅格结构。标题和副标题为大写字母，标题、副标题、小标题、摘要和内文使用了 News Gothic 字体家族中大小、粗细、宽度不同的变体来控制，使信息之间形成非常清晰的等级差异，给人非常协调、统一的视觉感受。

图 4-11

结构包括页边空白、栏和槽。另外，水平方向的流线是为了提供视觉的连续性，标题、引言、内文可以在水平流线上移动。

页边空白：包围在版心周围的白色空间。作为页面整体的一部分，它像是一座房子的花园或后院，使空间完整又具有张力。

流线：水平方向的对齐基准线，引导视线在此开始或停止阅读。

栏：栏可以是等分的，也可以是不同宽度的。

槽：栏与栏之间的空隙。

网格在版式设计中有两个作用：一是约束版面，固定各元素的位置，使版面有秩序感和整体感；二是根据内容将版面划分成若干形状相同或不同的空间，使各元素之间达到协调一致。从某种程度上说，网格是版式设计得以成立的基础，它能将丰富的设计元素有效地安排在一个版面上。网格为所有视觉元素提供了一种结构，使设计更加有章可循、轻松快捷，易于被用户理解，提高用户体验。

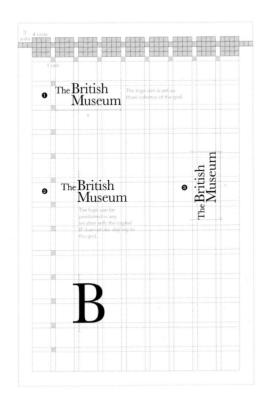

图 4-13　大英博物馆的网格系统。

The British Museum

Objects in focus

图 4-14　大英博物馆的海报设计。

103———122　字体设计的应用领域

这一章节通过大量的案例来展示文字广泛的应用领域，涉及书籍、报纸、杂志、海报、包装等着眼于文字沟通属性的平面设计领域。视觉形象的文字、运动中的文字、成为产品的文字、空间中的文字以及观念性文字……它从多维度的视角去观察和探讨当今文字设计的发展。

## 第一节 沟通的媒介——字体在书籍、杂志、海报、包装中的应用

沟通是文字最本质的功能。

阅读杂志、报纸的方式大多是浏览，而且是在不同的环境中，可能是身处公交车上，可能是在蹲厕所，也可能是静坐于咖啡厅内。因此，设计报纸的正文字体首先要考虑方便读者阅读，为读者提供快速浏览的功能。

字体的评估指标包括不同指向的两个维度。

1. 可辨别性（Legibility）——字体是否具备与其他字体的区别性，是否能被清楚辨别。

2. 可读性（Readability）——可读性是内容可用性里最基层的考虑。一方面，指的是人们是否能看见、区分，并且认出你所提供的文本里的文字，比如字号会不会太小，字重会不会太细，颜色会不会与背景太接近，文字载体（如灯箱、显示器）是否与字形相适配；另一方面，指的是要表达的内容是否容易被吸收：字形是否容易快速地看过去，而不会让目光在字形上停留（沉浸阅读）。因此可读性主要由视觉设计决定，尤其是字体排版设计。

在阅读速度、舒适度、清晰度三方面表现突出的字体，将会在阅读过程中强化字体传递信息的功能，给读者带来极大的方便。

设计杂志 *Idea* 的艺术总监，长期从事版面编排、书籍设计的日本设计师白井敬尚曾提出"排版造型"的概念。之所以从字体排印转到排版造型这样的提法，核心观点在于通过

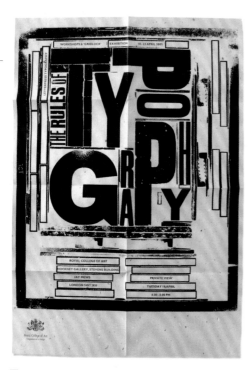

图 5-1 *The Rules of Typography*，亚兰·基钦为英国皇家艺术学院字体工作坊设计的海报，字体笔画的肌理传达出字体、纸张与凸版印刷技术之间的联系。设计：艾伦·基钦（Alan Kitching）。

不同字体、字号、字距、行距、栏宽、版式，在纸面塑造出形状与造型、构成与构造、质地与氛围。编排语法的形成与字体一样，因"文化"意义的不同而导致书写风格、字体的差异，并体现到排版和造型上。

排版造型就是为读者制造"读下去"的契机，获取"语言"流畅性的传达，而非为"设计"而设计，阻隔读者与文本的交流对话，这才是版面造型的要义和设计师应尽的义务。

从正文阅读角度看，汉字重心均一与否，是否有整齐划一的行气，是评价排版美观度的重要因素。也许我们可以建立某种方法对汉字的重心进行绝对计算，但字体不是几何图形般冷冰冰的物体，而是和文化发展息息相关的语言视觉符号，更何况中国有悠久的文字书法美学历史。以美观为准的视觉重心，或许比物理重心更重要，而这就依赖于人群普遍的视觉认知心理，这也就是每个汉字在物理中心上不一致、却能在视觉重心达到一致的根据。

"行气"这个概念来自书法，涵盖了字与字、行与行之间的呼应关系和统一效果。其实说白了，"行气"这两个字可以细细拆分为"统一的字形风格""均匀的正负形""稳定的重心""良好的辨识度""合适的字间距"，以及"在相对较长时间的连续阅读下依然能保持舒适的阅读体验"。

图 5-3 Bretigny 当代艺术中心形象海报，Vier5 是一家擅长于为客户创造、应用一种崭新的、有个性的、有主张的字体，从而为客户树立新的视觉形象的设计机构。这一系列的形象海报，纤细的、几何造型的 B 在一堆直线的、无装饰的、块体的、无序的字体叠印中非常突出，很具现代感，令人印象深刻。设计：Vier5。

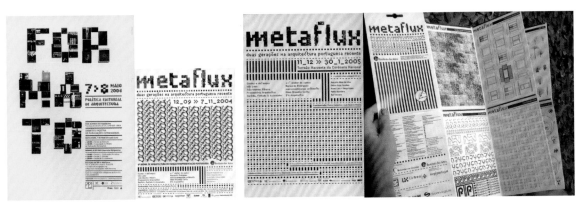

图 5-2 Formato 研讨会海报。这是由葡萄牙建筑设计师协会组织的一次研讨会，探讨其正式发行的月刊在其他出版物和网上建筑出版物双重竞争环境下所面临的问题。将一本本建筑书籍和杂志的封面拍摄下来，在 Photoshop 中打开，以不重复任何一个封面的形式来创造关键词"Formato"的字形，反映出设计者对那些不被人关注的建筑出版物的关注，字体的灵感来源于那些粗糙的分解式字体，如 Oakland 字体。设计：马法尔达·安霍斯（Mafalda Anjos）。

# 一、文字设计在海报上的应用

在街巷上、影院里、商场中，海报可以说无处不在。笼统地说，海报可以看作是被艺术家或设计师设计并张贴在墙上的印刷品。在视觉设计中，海报是性质比较特殊的一个类别，相较于书籍、杂志这种尺寸小、可以拿在手上做较长时间阅览的载体，海报具有以下特征。

1.相较于书籍，海报尺寸一般较大，比如张贴于宣传栏的海报一般都是对开或全开的尺寸，常见的刊登在楼体外立面的户外广告则尺寸更大。

2.海报一般出现在公共空间中，比如广场、月台、商场、博物馆等大型的、复杂的、流动性空间中，人们浏览海报的场景不可能像在家读书那样安静和单纯。

3.由于兴趣或查询的目的，人们对书籍、网页或者包装上的信息往往是主动的；而被用于商业宣传（电影、演出、比赛、商品等）、政治宣传的海报，信息的接收通常是被动的。

4.人们观看海报，或海报映入眼中的时间很短，大约多长呢？恐怕再长也不过三五秒，甚至更短，几乎可用"一瞬间"来形容。

海报信息的接收具有比较明显的两个时段——"一瞬间被击中"，然后是发生兴趣，展开阅读。因此，海报设计的重点在于瞬间的传达，换言之，海报设计所要求的是能在转瞬间将内容清楚传达出去的方法。为此，必须将海报上的信息量减至最少，将不必要的信息删除，而对于保留下来的信息，则必须要设定优先级和层级关系。

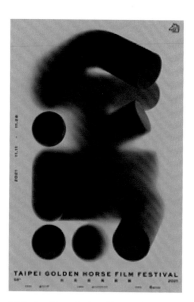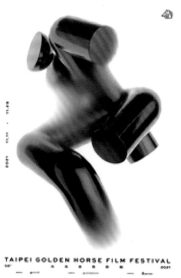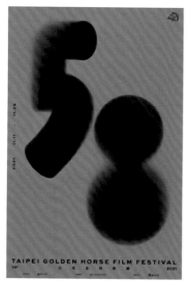

图 5-4　第 58 届金马奖主视觉海报。以电影镜头为创作灵感，"单一镜头"和"连续镜头"完美诠释了金马、奖座、58 数字这一组关键信息，包含了立体设计、辨识度、质感、虚实对比等要素，借局部模糊与清晰的递进变化象征幕前、幕后工作人员都是缺一不可的重要参与者。动态海报效果更佳，建议读者在网络上找资源看看。

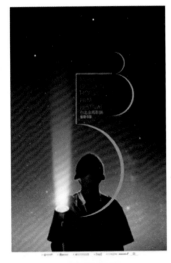

图5-5 第53、54届金马奖主视觉海报。金马奖的海报每次都在探索新的视觉语言风格。

图5-6 许鞍华导演的电影《黄金时代》讲述了女作家萧红短暂而传奇的一生，以民国时代为大背景，塑造了一群意气风发的文学青年形象。海报画面上，本来是微观尺度的字变得像丛林一样，人物在其间变得渺小，锋利的宋体字笔画营造出刀光剑影的意象，让人想起鲁迅"文学就像匕首一样"可以救治人的精神，唤醒民众的觉悟。

## 二、文字设计在包装上的应用

在我们的日常生活中，包装随处可见，无论是来自我们熟知、信任、喜爱的品牌，还是来自路边吸引眼球的新产品。包装在生活中无所不在，而包装设计更是一门集合了平面设计、工艺技术、几何构成等美学于一身的专门的学问。包装不只是保护物品本身的外衣或包覆事物而产生的一种外在样貌，它还肩负着重要而有形的销售责任，对品牌形象的塑造责任，除此之外，包装也蕴含着商业用途

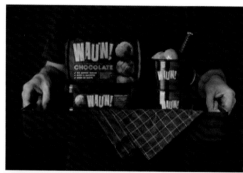

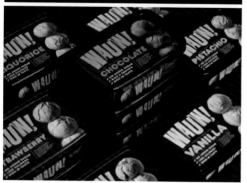

图 5-7 WAUW! 冰激淋包装。

之外的深刻意涵，作为礼品，甚至传达着人和人之间的情感。

产品包装上一般会出现品牌名称、产品名称、广告宣传文字、说明文字、其他文字等内容。

品牌名称是品牌形象最重要的部分，便于消费者对产品身份的识别，大多数的品牌文字是由多个字或字符构成的，字或字符的造型手法统一是形成完整品牌字形象的重要条件。品牌文字通常是已经整合好的，在包装设计中需要合理运用、重点突出。

产品名称是包装中最重要的信息，需要让消费者第一时间关注。产品名称的文字设计首先应该符合产品特点，并与品牌名称相协调。

广告宣传文字是对包装的宣传功能的一种强化，并不是所有的包装上都会出现，一般会选择品牌本身的广告语，或对产品的特点进行概括性的提炼，属于感性信息，在设计上需要增强其"氛围感"。

说明文字是包装中的必需信息，用于为介绍消费者产品的详细资料，但是通常是在消费者对产品产生兴趣后才会进行关注，因此一般放在背面或侧面。在整个包装设计中，说明文字往往不被重视，但却是消费者深入了解产品的重要渠道，因此说明文字字体和字号的选择以方便消费者寻找和阅读为宜，同时也要符合包装的整体设计风格。

包装是个立体结构，一般有六个面甚至更多，如何将信息在不同立面上分布，要考虑到柜台摆放、消费者的阅读习惯、拆盒体验等多种因素合理安排布局，有目的地引导人们的视觉动线。

其次，包装设计要准确体现商品属性。文字设计要服从主题的要求，与其内容协调一致。将商品的属性、品类特征、品牌个性准确无误地传达给消费者，促使消费行为是文字设计的目的。因此，字体的设计要从品牌特点和商品本身的属性特征出发，做到形式与内容的统一。例如：女性用品包装，字体设计通常柔美秀丽；男性用品或科技类产品的包装，字体设计力求稳重挺拔；儿童用品包装采用活泼有趣的字体烘托儿童的天真可爱；老年用品、传统特色产品或民间工艺品的包装文字采用苍劲古朴的手写体、书法等，能带给人们一种怀旧感觉。

最后，在包装视觉设计要素中，文字不仅用于传递信息，也用于传递和沟通情感，要给人视觉上的美感。在包装的文字设计中，美并不仅仅体现在局部，而且是对整个设计的把握，体现在文字与包装造型的关系、文字与图形的关系、字与字之间的关系、视线流动顺序的组织以及商品信息的合理展现上。

## 第二节 形象的传达——字体在标志、CI 中的应用

一个杰出品牌的建立，是由诸多方面构成的，但其基础是品牌形象设计。品牌的形象，第一沟通、传播要素就是其品牌名称，它是最重要、最直接的品牌信息载体。因此，品牌设计中，字体的选择与设计已经成为其中最为重要的一个基本环节。正确进行文字选择与字体设计，并使之与品牌有机关联，是高校艺术设计类专业品牌设计教学与实践的关键所在。

字作为一种沟通的载体，具有两方面的作用：一是实现字义与语义的功能；除此之外，文字的外形，即字体本身亦可以直观地表达内容，表达心情、态度、情感，传达一个企业、一种产品、一种生活方式或一段历史的相关信息。品牌标识所使用的字体，犹如一面镜子，将其诞生的时代及它们各自钟情的风格和品位展露无遗。

例如时尚界最知名的杂志 Vogue 使用的 Bodoni 的变体，这种粗细对比强烈、有着优雅弧线的字体，令 Vogue 散发出摩登、优雅的气质。从整个 20 世纪直至今天，Bodoni 体几乎代言了整个时尚杂志和服装品牌界。因此，当 20 世纪 20 年代 Chanel 初创品牌时，启用粗重简洁的黑体字无疑体现了创立者 Coco 的特立独行和桀骜不驯，也体现了她非常先锋和叛逆的审美趣味。而 YSL 的字体是基于 Optima 的一种改良，这种字体被称为"无衬线的罗马体"。可见它兼具了古罗马体的经典，又不失无衬线体的现代感，于是将 YSL 的中性魅力一展无遗。这些字体，就像一面镜子，将 Vogue、Chanel、YSL 各自钟情和追求的时尚风格和品位——展现，从而完成了人们对其品牌的认知。

可见，虽然文字本是抽象的符号，但是，一旦它们与其表达的内容建立起联系，便有了生命与个性。当文字的个性与品牌的个性融合一体时，文字便成为传达品牌精神、理念与价值的重要媒介。

图 5-8  Roman 字体体现了卢浮宫悠久的历史。

图 5-9  Modern 字体代表了奥赛博物馆的近现代特征。

图 5-10  蓬皮杜中心使用无衬线体，表达了它的当代性。

图 5-12　可口可乐在乎体在风格上，体现了对书法大家、古今贯通、东西融合的理解。其结字上以欧体为主，笔法上以颜体为主，将严谨、合理的结构与饱满、粗壮的笔画融合在一起，给人以浑厚、庄重、规矩的第一印象；与此同时，其运笔从容肯定，笔画起伏适宜，也体现着对书法传统的致敬。

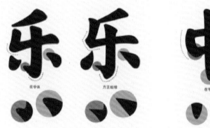

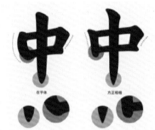

图 5-11　2020 年，可口可乐这个全球品牌在中国市场已深耕 41 年之久。为了致敬这份文化共鸣，可口可乐以重返中国早期的老商标字体为灵感原点，邀请汉字文化推广机构好字在和方正字库一起，为品牌创造了一套字体——可口可乐在乎体。

图 5-13　作为一家饮料公司，可口可乐被消费者谑称为"快乐水"，设计也融入了水的形态与精神。其点画好似水滴，饱满、灵动，横画起笔收笔、弯钩转折处的弧度，也兼顾圆润和力量感，运笔自然、流畅，有如行云流水一般，从造型上呼应了中国人"上善若水"的哲学内涵。

图 5-14　桂山岛品牌形象设计，桂山岛隶属珠海万山群岛，位于珠海、南海交汇区，地处中国第四蓝色经济区，以帆船小镇的定位而闻名。桂山岛是个很美的中国名字——其中包含了树、山、土、鸟等多个部件，因此，设计师以其"帆船小镇"的定位为创意原点，将三个字的笔画或部件抽象成帆船点点的诗意画面。你能够看出这 logo 有多少只小船吗？设计：任小红。

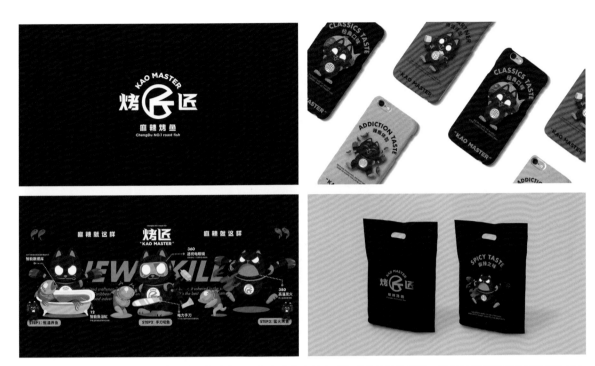

图 5-15　烤匠品牌形象视觉设计，它巧妙地将"匠"字的轮廓转变成与烤盘相关的圆形。独特的圆形视觉符号独具吸引力和强烈记忆力。烤匠的品牌字体简洁、清晰，即便在远处也能一眼看见。厚重的线条处理沉稳有力，视觉冲击力强，呈现出品牌的大匠风范。线条的起收笔使用了曲线尖角处理，令人联想到烤鱼火焰，形成品牌记忆点。设计：亚洲吃面公司。

## 第三节　游戏的手段——字体在产品设计中的应用

现代脑科学指出，游戏与睡眠、食物、性一样对人重要，都是人类天性的需要。当下享有盛名的跨学科游戏理论家萨顿·史密斯提出了游戏分类理论：生物学、心理学和教育学这三个学科研究游戏，其核心价值是进步；数学研究游戏，其核心价值是运气；社会学研究游戏，其核心价值是力量；而艺术、文学研究游戏，其核心价值是想象。

在现代的产品设计中，可以经常看到字体设计的影子，尤其是在早教产品、益智游戏和识字工具领域。相较于静态的书本，这类益智产品将识读文字的任务与拼图游戏相融合，大大提升了学习的乐趣和探索性。

比如，由秀亲与冢田哲也二人组成的"大日本**タイポ**组合"，与文具玩具制造商KOKUYO 合作推出的这款 TOYPOGRAPHY 积木，把字母的各个组成部件打散、重新组合后，会变为与英文同义的汉字，孩子们可以自由、即兴地玩耍，拼搭出动物的形态，多重的游戏体验能最大程度地激发他们的想象力和创造力，有效提升了他们的学习参与度和主动性。

总部位于伦敦的平面设计工作室 Kellenberger-White 事务所以其俏皮的字体设计而闻名。该项目团队设计了一系列 26 个字母椅，将其对于字母、图形的理解融合到产品设计中。该作品在 2018 年伦敦设计节 Landmark 项目中展示，是当年的标志性项目之一，由英国土地公司（British Land）委托世界上最好的设计师、艺术家和建筑师进行的一系列主题装置，它们出现在伦敦一些最著名的地方，包括泰特现代艺术馆、V&A 博物馆和圣保罗大教堂。

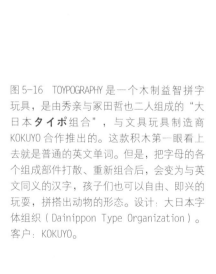

图 5-16 TOYPOGRAPHY 是一个木制益智拼字玩具，是由秀亲与冢田哲也二人组成的"大日本**タイポ**组合"，与文具玩具制造商 KOKUYO 合作推出的。这款积木第一眼看上去就是普通的英文单词。但是，把字母的各个组成部件打散、重新组合后，会变为与英文同义的汉字，孩子们也可以自由、即兴的玩耍，拼搭出动物的形态。设计：大日本字体组织（Dainippon Type Organization）。客户：KOKUYO。

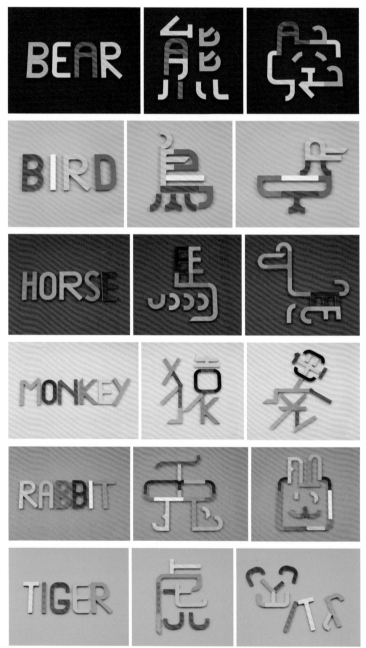

这个装置也是对折叠金属的一次实验探索，设计师受到 Bruno Munari 的照片《*Seeking Comfort in an Uncomfortable Chair*》（1944）、Max Bill 和 Hans Gugelot 的《*Ulm stool*》（1955）以及 Bruce McLean 的 Pose 作品（1970s）启发，创造出了这一系列设计。其中每把椅子都被涂上了不同的颜色，这些涂料都采用工业金属制品的专用涂料，颜色选择丰富多样，从"国际橙"（曾用于旧金山的金门大桥）到"矢车菊蓝"（曾用于米德尔斯堡的运输桥）都被应用到了作品中。

该项目是一次对建筑和颜色的探索实验，它联系了城市中诸多事物——桥梁、人们的记忆、文字、亲子关系、社区、生活物品、城市历史等等，强化了文脉精神和场所意识。它们是字母表，也可以成为一个游乐场；它们既是公共家具，也作为与人交流的装置。这个作品鼓励人们来到户外，在这个城市中心的游乐场中进行探索、互动、运动，并和文字产生联系。

以二维的初始形态与三维空间和产品体积去结合和同构，将文字的部件向多维度、多层次、多面向发展，通过对游戏场景及交互体验的设想进行对原有图式的应用设计，创造其设计的空间结构。

图 5-17　2018 年伦敦设计周期间，笔者在伦敦最大的步行街 Broadgate 邂逅字母椅。展览现场，五彩缤纷的字母椅摆放在小小广场上，孩子们在其间奔跑玩耍、和爸爸妈妈一起搬动字母椅来拼写巨大的单词、把图画本摊开在字母椅上画画……俨然是一个互动的游乐园。设计公司：凯伦伯格·怀特（Kellenberger White）。材料：金属、钢。

## 第四节 三维的文字——字体在空间 设计中的应用

今天的平面设计已渐渐挣脱平面的范畴，向着城市空间和建筑空间发展纵深。无论是作为公共场所引导行人的信息导示系统，还是建筑物的形象识别系统，抑或是展览空间的场所营造，文字一旦进入空间当中，设计师就必须面对一系列与之前二维平面设计范畴不同的、崭新的规则和挑战。

首先，他要面对的是空间的尺度和文字的尺度之间的关系，而不再仅仅是文字本身的比例和尺度。同时，观者从哪个方向来，并如何与之接触？观者所站的角度、距离、光线及阴影、人流等都会影响信息的沟通，所以成为设计时必须要加以考虑的因素。虽然我们会得到一些专业设计机构的设计指引或环境的参照，但是更重要的是——一定要去现场检测字的大小，并对设计所要达到的目标了然于胸。

其次，在空间中，字体的展示将经由更多种多样的媒材——光、石头、木材、玻璃、钢或塑料等等。与印刷相比，这当然是非常大的优势，因为不同的材质会带给文字更多样性的表现力。然而同时，它往往又要面对天气、交通、广告、活动、噪音等因素的影响，材料的适用性、耐用性及可拆卸更换的属性当然也就变成必须要考虑的问题。

建筑、场所、街道、广场等空间中的文字，不仅仅是在向人们提供信息，它同时也在传达着这个空间的形象与价值。作为空间中不可分割的部分，文字所体现出来的气质和理念要符合空间本身。关于这一点，格力·艾米[1]（Garry Emery）在他的作品集中曾谈及：设计师必须赞同建筑设计思想以创作出反映建筑设计师的意图和与之协调一致的信息和体验。设计师还必须理解他们设计的每座建筑的更广泛的背景和城市含义，而且能够设计出通过导示系统与其他元素表达出来的形象、品牌或价值。

---

1 格力·艾米，澳大利亚环境平面设计的先驱者，创立并担任 Garry Emery 设计公司的设计总监。其设计的最具影响力的路标设计和导示系统设计项目包括澳大利亚新议会大厦、2000 年悉尼奥运会、马来西亚吉隆坡城市中心双子星塔、阿联酋迪拜酒店和悉尼歌剧院。格力·艾米没有受过正规的设计教育，但他在该领域所做出的贡献令他获得了皇家墨尔本理工大学的荣誉设计博士，他也是澳大利亚获得国际奖项最多的平面设计师。

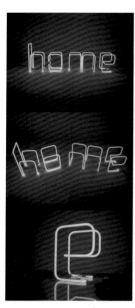

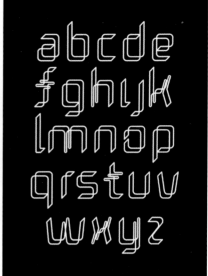

图 5-18 这一套文字的灵感来源于对一款老式木头椅子的观察。设计者 Andrew Byrom 发现，从某个角度看上去，这张椅子很像字母 H，从这里开始，他发展出一套三维字母。这些散发着光彩的霓虹灯字母，营造出美丽氛围，非常适用于装饰店、画廊、展览会等场所。文字超越印刷的纸面，从二维走向三维，需要面对和解决非常多的问题。文字的结构设计有助于将霓虹灯管这种脆弱、易碎的材料在三维空间中制作成完整的、连续的发光体，同时还能够固定在墙面或者保持重心。

图 5-19 将字形做成可折叠的正方体，打开后字母可以围合成类似屏风的隔挡，对空间动线加以引导，同时也传达出"营业"或"休息"等简单的服务信息。不使用时可折叠，方便收纳。

图 5-20 每一个字母，都是一件博物馆藏品的名字的开头字母，拼合成单词 POBL+MACHINES，正是威尔士人＋工业这两个关键词，体现了工业在这个地区的重要性和悠久传统，也体现了博物馆的主题。由不锈钢和混凝土构成的巨大字母，不仅是雕塑、象征符号，而且是具有功能性的长凳。这种基于 1929 年 M.A. Cassandre 设计的 Bifur 体，由于字形简洁并具有开放的结构，使设计师能够创造更多的功能使用空间，同时，也有利于后期的加工与制造。设计：戈登·杨（Gordon Young）。客户：斯旺西国家海滨博物馆（The Nation Waterfront Museum of Swansea）。

图 5-21　这是英国进步科学联合会与英国科技馆共同开设的一家时尚的科技休闲中心。这里定期安排科学技术主题讨论会，人们可以在这里探讨时下最前沿的、具有创新意义的科技问题，也可以说这里是一个有着独特科技风格的休闲咖啡馆。黄红主色调，桌面、窗户、墙壁上的文字，成为环境中最重要的符号。

## 第五节 观念的表达——实验性文字设计

从历史上看，字体设计一直是专业人员的领地，由具有专业背景的专业字体设计师或排字工人所从事。随着计算机技术的发展，字体设计开始进入大众的生活，变得越来越普及，"自助式字体设计文化"渐渐形成，人们可以建立属于自己的字体库。这种技术上的方便与快捷，促使字体设计本身产生了非常巨大的改变。一方面，它鼓励了一些设计者用传统方式去训练自己；另一方面，它鼓励了设计者用一种完全创新的方式去设计字体。这种设计并不坚持字体的易读性或字形美等问题，而是以文字为载体，用实验的姿态来表达更为复杂的视觉品位。这种对字体的研究涵盖了语言、技术、艺术与哲学等领域，成为一种情感、文化或观念的表达。

文字设计，即印刷文字的形式，是最重要的、最具功能意义的创意表达手段之一，并且常常是日常文化清晰的形态反映。然而在 20 世纪之前，文字设计自身从来没有成为独立的艺术

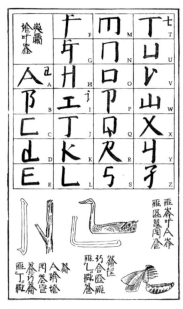

图 5-22  字样、字母与笔画对照表、设计草图。

形式，所以我们可以认为："实验性文字设计"，其实就是摆脱文字设计最初的功能——颠覆文字易读性的设计。

　　实验性文字设计与功能性文字设计，从某种意义来说，彼此对立。实验性文字设计不仅是文化形态的反映，而且是自我意识的反映。为了找到一个解决方案而进行文字设计实验，那就意味着：一旦来做这样的研究，我们就不能再说是实验性文字设计了，因为实验性文字设计从来不会形成特定问题的解决方案。

图 5-23　条幅，艺术为人民服务，Art For The People。

图 5-24　展览现场。

《英文方块字》，徐冰把本身不具备汉字特点的英文融入了横竖撇捺弯钩等汉字的书写元素，再加以转换组合，变成具有汉字方块形状的造型。人们根据由左及右、从上到下、由外向内的顺序进行阅读，就能知道其对应的英文词汇。徐冰创作《英文方块字》的起因是语言及文化的冲突，但事实上，真正要说的事情并非仅仅是文化交流沟通、东西合璧。他真正的兴趣是通过作品向人们提示一种新的思考角度，让固有思维方式有所改变。英文是线性书写的字母文字，中文是象形演变而成的方块文字，面对新英文书法，旧的知识概念暂停工作，我们必须找到一个新的概念支撑，寻回思维认知的原点。设计者：徐冰。

图 5-25　维克托·科恩（Viktor Koen）热衷于收集废旧机器、古董玩具、工具甚至武器，在他看来，这不仅仅是把这些旧玩意儿摆弄成英文字母的形状而已，而是经由它们彼此间所共通的主题和美学要素来重塑这些器物的生命。同时，文字的结构和功能依然存在，同平面的字体设计相比，这不失为对视觉语汇的一种创造性的探索与挖掘。

# 第六节　新文字的出现——表情文字

图5-26　"囧"是个古汉字，曾被收录在《康熙字典》中，然而这个古老的汉字却在2008年成为最热门的网络词汇，其郁闷、悲伤、无奈的表情，每个人一看就能够心领神会，至于囧字的原义"光明"则早已被大家忘记。所以严格意义上来说，"囧"已不再是一个古文字，而是有了崭新意义的新文字。

表情文字是一种用符号或其他类字形单位，包括字母、数字、运算符号、标点符号和其他功能性符号构成的图画，是单纯从视觉的角度表达语言的产物。

由于表情文字具有非常简约、非常图形化的视觉特征，有些人认为它并不能算是严格意义上的文字，因为它基本没法阅读，只能"看"出它的意义，且所能表达的范畴十分有限。然而，就我个人认为，由于表情文字是抽取了文字的某一部分——譬如偏旁部首、标点符号、数字符号、单位符号、拼音字母等构成，并且，它完全是基于文字的输入法来完成书写，所以它更明显的是文字的特征而不是图形的特征。

美国雅虎公司最近完成的一个关于表情符号的调查，4万名受访者中有52％的人年龄超过30岁，这其中有55％人表示他们每天使用表情符号；近40％的受访者表示，他们是在近5年内第一次接触表情符号。调查结果显示，随着互联网的普及和手机短信的普遍流行，表情文字已经成为一种世界性的语言。

表情文字看上去惟妙惟肖、简明生动，用的是最平凡的文字符号，却让人感受到非常鲜活的智慧和想象力。长久以来，字体设计都属于专业设计人士的范畴，对于一般人来说，这是冷僻和专业的领域，人们很少去关注、参与，数字时代影像的强势更衬托了文字的式微，人们对文字越来越陌生了。表情文字的盛行让我想起了曾经非常深入人心的中国书法艺术，它们至少有两个相同点：都是全民性的、非常普及的；另一点，它们都是在视觉上对文字的再创造。

只有当人们喜爱文字时，文字设计才能拥有一片肥沃的土壤供其成长。从这个意义上讲，表情文字的流行无疑是有益的。

图5-27　表情文字由偏旁部首、标点符号、数字符号、单位符号、拼音字母等构成，经由大家的创造，产生了非常丰富的视觉形象。

图5-28　各种惟妙惟肖的表情。

图 5-29　由于表情文字在全球的无国界流行，因此被应用于很多领域。劳丽·查普曼（Laurie Chapman）在设计首饰时，选择了 Syntax Roman 体，因为这种无衬线体更简洁，用金属也更容易制作。

图 5-30　委托: Belle。设计: 增永明子。

六

**教学目的**

- 引导学生真正理解"字体"的含义；
- 了解方块字与拉丁字的特征；
- 了解字体的发展历史及字体的类型；
- 掌握如何正确地选择和使用字体；
- 了解字体设计与书法艺术、字体设计与印刷体之间的区别与联系；
- 掌握汉字、拉丁字母设计的基本要求；
- 引导学生从当下的需求中去寻找文字设计的灵感；
- 充分了解随着科技的不断发展，字体设计也在更新并扩大着它的应用范围，从而尝试在更加宽广的媒介空间中进行字体设计。

**教学方法**

- 观察、搜集、记录；
- 讲演，独立作业；
- 使用工具手工绘制；
- 使用软件精确制图；
- 描述，阐释，评论，讨论。

**内容 / 流程**

**● 第一阶段：观察、寻找及发现生活中的文字并记录**

"字体创意设计"课程的教学目前所面临的实际难题，是信息化背景下成熟起来的新一代年轻人在生活中接触、使用和书写文字的机会大大减少。文字阅读量的降低，阅读媒介的改变，文字传输渠道的多元化，使得他们与文字之间的距离越来越远了。这种疏离，直接导致了学生们对文字本身不敏感，对文字设计的现状不关心，缺乏文字的基本素养。

作业布置：罗丹曾说"生活中从不缺少美，而是缺少发现美的眼睛"。同理，生活中有很多美丽的字早已存在，用眼睛去观察、发现、寻找身边的人、环境和物所自然形成的字，并拍摄记录下来。这个环节可以拉近学生与文字之间的距离，使学生与文字产生亲近感，带着轻松、有趣的心态进入字体设计的课堂。

学生作业示范：（共 26 张）

图 6-1　文字就像一个人、一棵树，有生命力、有情感，并且与它存在的环境息息相关。优秀的设计来自对文字更切身的了解和认知。这样的观察训练，不仅锻炼了学生的观察与记录的能力，也建立起人、设计、生活和文字之间的联系。作者：李树仁（广州美术学院，2008 级）。

图6-2　实物之美，在于其形态、材质、肌理和色彩，观察实物的属性和特征，将其与字形融合，会产生非常惊艳的视觉效果和感染力。材料为纸，却赋予了石的粗砺，纸和石的反差张力。作品《纸之石》，作者：李维（广州美术学院，2020级）。

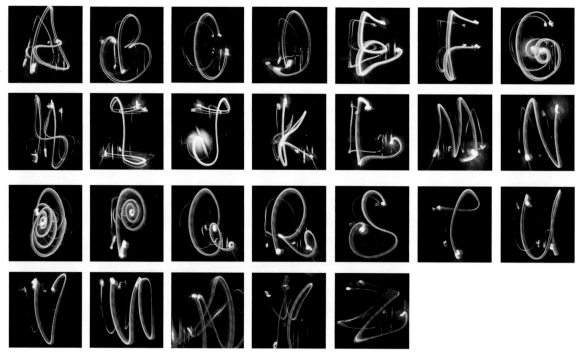

图6-3　其原理是把照相机的快门调慢，然后用发光体挥舞出字的形状，相机记录下了发光点的运动轨迹，就成了你看到的样子了。作品《光涂鸦字体》，作者：何茵仪（广州美术学院，2020级）。

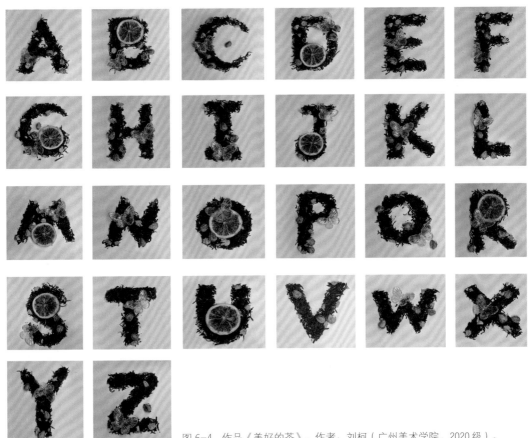

图6-4 作品《美好的茶》，作者：刘柯（广州美术学院，2020级）。

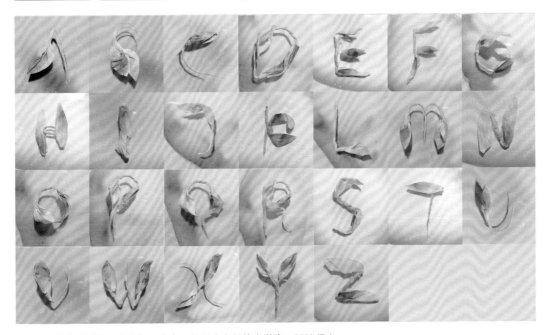

图6-5 作品《纸巾开花啦》，作者：松果（广州美术学院，2020级）。

● **第二阶段：讲授字体相关基础知识，掌握字体设计的基本方法**

与字体相比，图形、影像、动画更生动、更直观，更容易被注意，也更容易被理解和唤起共鸣。相比而言，文字的空间、形态及色彩、肌理属于更抽象、更纯粹、更精微层面的美学范畴，因此字体的学习和创作相对来说也更困难，周期更长。

具体教学中，一方面让学生阅读和研习中国传统书法名帖名篇，从中感悟和领受汉字之美，挖掘字体设计的研究方向；另一方面，结合大量的拉丁字母设计案例来讲解学习和借鉴西方现代的、系统的文字设计方法，并引导学生将这些方法运用到汉字的设计中来。

**课堂练习一**

要求：在米字格中，仅用直线和斜线设计小写字母 a。

时间：60 分钟

目的：这个练习可以帮助理解结构。结构，是指事物自身各种要素之间的相互关联和相互作用的方式，包括构成事物要素的数量比例、排列次序、结合方式和因发展而引起的变化。结构是事物的存在形式，这就是说，一切事物都有结构，事物不同，其结构也不同。物体的结构主要体现在它的起伏转折之处，还有形体本身形状的大的动态趋势。

工具：米格纸、铅笔

图 6-6　现在的学生从幼儿园就开始学习英语，所以对拉丁字母很熟悉，脑子里对字母外形的认知是唯一的并且非常牢固的，比如小写字母 a，就是一个立起来的圆加一个小尾巴。在造型的训练中，可以把小写字母 a 理解为一条线围合起来的封闭空间形，这个封闭形可以是圆、三角形、矩形或多边形。这个练习可以帮助同学们打破固有思维，穿过外形去理解结构。最终，可以在结构的基础上创造无数字母 a 的外形。

图 6-7　西文书法字体练习，作者：杨凯晴（广州美术学院，2020 级）。

**课堂练习二：每日书写**

要求：感受、熟悉书写工具以及体验正确的书写动作。

时间：每天不少于 30 分钟，持续三周

目的：手写的重要性。书写是一种古老的传统，也是字体设计不可或缺的学习路径，对字形的理解和把握是在一遍遍的书写过程中积累，所谓"形能生力"，一遍遍描摹书写、修改调整字的造型，字的精气神才能显现出来。书写是把手、脑、心联接起来的一种行动。

工具：平头笔、秀丽笔、毛笔等

图 6-8 西文书法字体练习，作者：赵嘉慧（广州美术学院，2020 级）。

图 6-9 西文书法字体练习，作者：铭园（广州美术学院，2020 级）。

**课堂练习三：构字**

要求：在三张 A4 纸张上分别复印 Akzidenz Grotesk、Sanbon bold、Bodoni 三种字体，然后拆开这些字体，重新拼成一套新的字体。

时间：180 分钟

目的：训练学生对文字的线条、空间、装饰、节奏的把握。

要求：均衡，美感，趣味，规则，情感……

工具：尺子、胶水、剪刀、铅笔、A4 白纸、裁纸刀

图6-10　充分理解 Akzidenz Grotesk、Sanbon Bold、Bodoni 三种字体的比例、结构和造型特征，然后将字母的部件——拆解，在自己设定的审美趣味下进行混搭和重构，使新的字体具有新的面貌和统一的特征，成为一个整体。

tall & short

come & go

high&low

in & out

safe & dangerous

alone & together

big & small

all & none

remember & forget

work & rest

light & dark

inside & out

图6-11 反义词设计。

## 课堂练习四：反义词

要求：一共给出五组共 25 对反义词，每人任意挑选一组词汇，要求在 15×15cm 的纸上完成这组反义词的设计。

时间：120 分钟

目的：训练学生对文字造型与风格的创新表达。着眼于字体的特征性，着眼于字体的比例特征、笔画特征、结构特征、空间特征。

工具：尺子、胶水、剪刀、铅笔、A4 白纸、裁纸刀

案例一

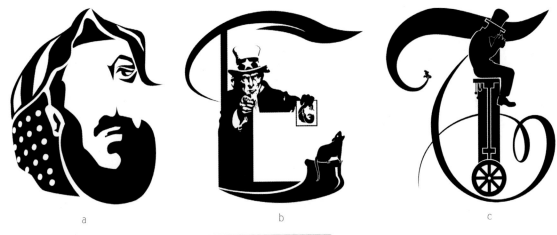

a               b               c

d

图 6-12　作品《文字离去时》。文字记录所承载的是对图像画面的回忆。阅读文字，唤起的却是一连串的图像场景。本设计正是以一段文字为造型基础，以镜头推移、视角转换的方式串接起前后形意相关的各组图像，在语句间展开连环画式的故事阐述，以此丰富文字表述的视觉语言。设计：蒙剑琴（广州美术学院）。

A B C D E F G H I J K L M N O P Q R S T U V W X Y Z
a b c d e f g h i j k l m n o p q r s t u v w x y z
0 1 2 3 4 5 6 7 8 9 · … : ; ? ! ( ) ← →

图6-13　作品《七巧板字体》采用"游戏"这一日常生活中必不可少的元素作为设计概念，并以中国古典民间游戏"七巧板"为设计灵感，创造出一套独具"游戏性"和"趣味性"的"七巧板"字体——Tangram Type。新字体彻底拆解了常规字体的笔画及结构关系，用七巧板的三角形、正方形、平行四边形这三个块面来建构字形。新字体识别性较强，字体的块面拼合方式十分丰富，形成了文字独特的视觉形象，能带给人对文字新的认识与感悟。每个新字体大小不等，在编排上能产生独特的节奏感，从而让人们因字的排列变化而产生对字的感情。在推广中进一步深化了"七巧板"字体与"游戏"概念的联系，运用字体的创意来调动大众对文字的兴趣，从而实现新字体对文字文化的推广作用。"七巧板"字体不单是对文字设计本身所进行的研究与尝试，更重要的是对文字文化及中国民间文化的推广。设计：卢杰蓝（广州美术学院）。

a                         b

c                         d

图6-14 作品《戏曲题材图形文字》。歌之调曰"曲"。最早期甲骨文"曲"字是 ⟨⟨ ⟨⟨ ⟨⟨ ，从字形上看是一个转折或转弯，表示与"直"相反的意思，后来渐渐引申为歌唱时"声音吟哦婉转、起承转合运动的痕迹"。设计者紧抓住"曲"字闭合和对称的结构特征，在戏曲艺术与现代生活渐行渐远的大背景下，将那些还残留在人们记忆中的经典戏曲情节、服装头饰、面谱、乐器等元素提取出来，转译为图形与字形结合，在阅读文字的时候唤醒人们对这种艺术形式的记忆及兴趣。汉字作为一种表意文字，每个汉字的背后何尝不是一部栩栩如生的戏曲呢？只是，对这种意象的重现需要想象力以及对传统文化的理解和传承。设计：李小敏（广州美术学院）。

e                         f

● 第三阶段：引导学生尝试利用电脑、手机、电影、电视等新媒介进行文字设计，拓展文字与图形、文字与空间、文字与声音、文字与动画的关系。

案例四

图 6-15 作品《Mini Georgia》字体 Mini Georgia 的结构参考了 Georgia，是一种崭新的"带衬线的像素体"，目的是希望寻找到电子屏幕使用字体的更好的解决方案。设计：陈浩绵（广州美术学院）。

a

案例五

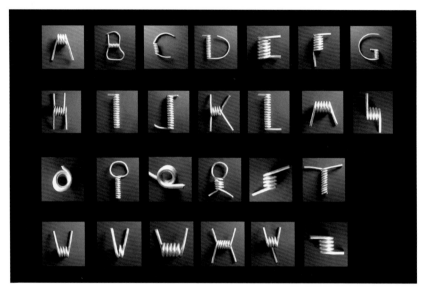

a

图6-16 作品《铁丝刺字体》。太过依赖电脑的设计会变得单调、空洞、缺少人情味，也使学生的设计思维变得局限。用双手去做字就仿佛古人执笔书写，字在人的双手之下慢慢成形，人的气息与字的气息相通，这和纯粹用电脑制作的字体有了细微的不同。设计的灵感来自对生活细致的观察，而双手使用钳子、铁丝等材料制作字体的过程，有机会使学生对材料属性与字体结构之间的关系有了新的认知。设计：余雪云（广州美术学院）。

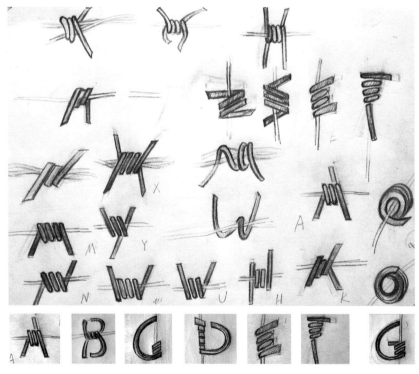

b

案例六

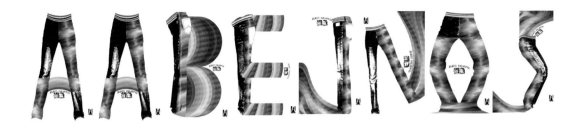

a.

b. 视频截图

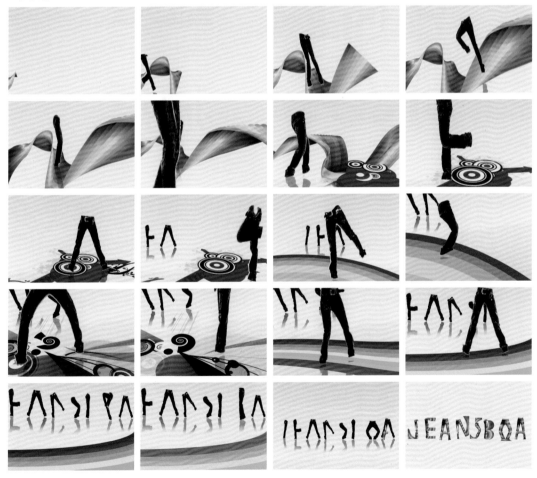

图 6-17　JEANSBOA 牛仔很色字体的色彩以丰富的线条组成，线条有柔韧有刚烈，有细腻有粗犷，赋予色彩上的变化和形体上的变化，将牛仔裤一半的原始特性与另一半的现代色彩进行融合。在短片中，字体随着音乐的律动而变化延伸，牛仔生活的缤纷色彩在舞蹈和音乐的节奏中演绎出自由和斑斓。设计：孟现义、毛冠明（影视后期特效）（广州美术学院）。

a

b

c

图6-18 英粤translate 粤语是一种有魅力、多元性的方言，其词汇分为汉字词、粤语词和外来词，该设计通过视觉的方式将其杂糅在一起，将中文和拉丁字母结合、宋体字和黑体字结合、无机感和有机感结合，以粤语词汇为载体，呈现出南粤语言的融合性和生动性。设计：陈辉华、黄胜鸿、周伊展、陈姿霖（广州美术学院，2019级）。

字体创意设计

案例八

a

b

c

图6-19 作品《城市字体设计——沙湾古镇》。沙湾古镇是个有着800年历史的古村落，其间有大量祠堂、庙宇等古建筑、商业遗址、民居遗址完整保存。广东音乐、飘色、龙狮、兰花等民间艺术和民俗文化长盛不衰。作品弱化"沙湾古镇"四个字的细节，在可识读的前提下将文字外形高度概括并块面化，以水墨语言提炼出抽象化的文化意象加载其中，使文字和古镇都变得具东方魅力。设计：黄议娴、梁浩琳、叶斯波力（广州美术学院，2019级）。

图 6-20 作品《城市字体设计——广州的桥》。广州有数十座美不胜收的桥梁，连通全城，成为独特的城市景观。该设计字形上运用了极粗的正形、极小的负形，通过正负形的强反差，融入每一座桥独有的人文景观和建筑肌理,丰富了对城市的印象。设计：李涛维、许仕楷、魏子康、潘楚奇、冼建树（广州美术学院，2019 级）。

# 参考文献

- [英]大卫·哈里斯（David Harris）. 西文书法的艺术 [M]. 应宁，厉致谦译. 天津：百花文艺出版社，2016.
- [英]路易斯·布莱克威尔（Lewis Blackwell）. 西方字体设计一百年 [M]. 许捷译. 上海：上海人民美术出版社，2005.
- [日]小林章. 字形之不思·[M]. 叶忠宜译. 台北：脸谱出版社，2013.
- [日]小林章. 西文字体——字体的背景知识和使用方法 [M]. 刘庆译. 北京：中信出版社，2014.
- [日]小林章. 街道文字：在世界的街角，发现文字的秘密 [M]. 台北：脸谱出版社，2015.
- [挪威]拉斯·缪勒（Las Muller），[德]维克托·马尔塞（Victor Malsy）. 字体传奇——影响世界的 Helvetica[M]. 李德庚译. 重庆：重庆大学出版社，2013.
- [墨]克里斯托巴尔·埃内斯特罗萨（Cristóbal Henestrosa），[西]劳拉·梅塞格尔（Laura Meseguer），[墨]何塞·斯卡廖内（José Scaglione），如何创作字体：从草图到屏幕 [M]. 黄晓迪译. 北京：中信出版集团股份有限公司，2019.
- [美]史蒂文·海勒（Steven Heller），[美]盖尔·安德森（Gail Anderson）. 字体成就经典：全球 75 位非凡艺术家的字体设计创意 [M]. 张玉花，王丹杰译. 上海：上海人民美术出版社，2021.
- [美]加文·安布罗斯（Gavin Ambrose），[美]保罗·哈里斯（Poul Harris）. 国际平面设计基础教程：GRIDS 网格设计 [M]. 北京：中国青年出版社，2008.
- [日]平野甲贺. 僕の描き文字 [M]. 黄大旺译. 台北：脸谱出版社，2016.
- [瑞典]林西莉. 汉字王国 [M]. 李之义译. 上海：生活·读书·新知三联书店出版社，2008.
- 周博. 中国现代文字设计图史 [M]. 北京：北京大学出版社，2018.
- 陈楠. 格律设计——汉字艺术设计观 [M]. 武汉：湖北美术出版社，2018.
- 左佐. 治字百方 [M]. 青岛：电子工业出版社，2016.
- 廖洁连. 中国字体设计人：一字一生 [M]. 香港：MCCM Creations，2009.
- 宋焕起. 汉字艺用十六讲 [M]. 北京：人民美术出版社，2017.
- 姜庆共，刘瑞樱. 上海字记：百年汉字设计档案 [M]. 上海：上海人民出版社，2014.
- 项海龙. 图意字语：字体设计与品牌诞生记 [M]. 北京：电子工业出版社，2018.
- 顾欣. 比文较字：图说中西文字渊源 [M]. 重庆：重庆大学出版社，2009.
- Timothy Saman.Typography Workbook——A Real-World Guide to Using Type in Graphic Design[M]. Rockport Publishers，2006.
- [美]金伯利·伊拉姆（Kimberly Elam）. 网格系统与版式设计 [M]. 孟珊，赵志勇译. 上海：上海人民美术出版社，2018.
- [瑞士]约瑟夫·米勒－布罗克曼（Josef Müller-Brockmann）. 平面设计中的网格系统：平面设计、字体排印和空间设计的视觉传达设计手册 [M]. 徐宸熹，张鹏宇译. 上海：上海人民美术出版社，2022.
- [英]埃里克·吉尔（Eric Gill）. 埃里克·吉尔谈字体、排版与装帧艺术 [M]. 钱学伟译. 重庆：重庆大学出版社，2017.
- [瑞士]埃米尔·鲁德（Emil Ruder）. 文字设计 [M]. 周博，刘畅译. 北京：中信出版社，2017.
- [奥]赫尔穆特·施密德（Helmut Schmid）. 今日文字设计 [M]. 王子源，杨蕾译. 上海：上海人民美术出版社，2020.

**图书在版编目（CIP）数据**

字体创意设计 / 任小红编著. —— 上海 ： 上海
人民美术出版社，2022.11
ISBN 978-7-5586-2430-8

Ⅰ．①字… Ⅱ．①任… Ⅲ．①美术字－字体－设计
Ⅳ．①J292.13②J293

中国版本图书馆CIP数据核字(2022)第221135号

**新版高等院校设计与艺术理论系列**

# 字体创意设计

编　　著：任小红
责任编辑：邵水一
整体设计：任小红
装帧设计：朱庆荧
技术编辑：史　湧
出版发行：上海人民美术出版社
地　　址：上海市闵行区号景路 159 弄 A 座 7 楼　邮编：201101
印　　刷：上海颛辉印刷厂有限公司
开　　本：787×1092　1/16　9 印张
版　　次：2023 年 1 月第 1 版
印　　次：2023 年 1 月第 1 次
书　　号：ISBN 978-7-5586-2430-8
定　　价：78.00 元